家庭美術館／美術家傳記叢書

巨岩‧豐原

葉火城

盛鎧／著

國立台灣美術館 策劃　藝術家 執行

照耀歷史的美術家風采

「家庭美術館——美術家傳記叢書」於民國八十一年起陸續策劃編印出版，網羅二十世紀以來活躍於藝術界的前輩美術家，涵蓋面遍及視覺藝術諸領域，累積當代人對前輩美術家成就的認知與肯定，闡述彼等在我國美術史上承先啟後的貢獻，是重要的藝術經典，同時，更是大眾了解臺灣美術、認識臺灣美術家的捷徑，也是學子及社會人士閱讀美術家創作精華的最佳叢書。

美術家的創作結晶，對國家社會以及人生都有很重要的價值。優美的藝術作品能美化國家社會的環境，淨化人類的心靈，更是一國文化的發展指標，而出版「美術家傳記」則是厚實文化基底的重要工作，也讓中華民國美術發展的結晶，成為豐饒的文化資產。

Artistic Glory Illuminates History

In order to organize the historical archives of Taiwan art, *My Home, My Art Museum: Biographies of Taiwanese Artists*, a consecutive series that recounts the stories of various senior artists in visual arts in the 20th century, has been compiled and published since 1992. Accumulating recognition and acknowledgement for their achievement and analyzing their contributions to the development of art in our country, it is also a classical series of Taiwan art, a shortcut to understand the spirit and Taiwanese artists, and a good way for both students and non-specialists to look into the world of creative art.

Art creation has important value for the country and society from which it crystallizes, and for the individuals who create or appreciate it. More than embellishing our environment and cleansing our minds, a fine work of art serves as an index of the cultural status of a country. Substantiating the groundwork of our cultural progress, the publication of these artist biographies consolidates the fine arts development in the Republic of China, turning it into a fecund cultural heritage.

巨岩・豐原・葉火城

家庭美術館／美術家傳記叢書

目 錄

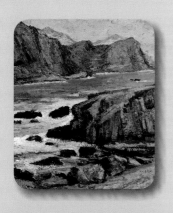

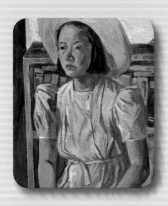

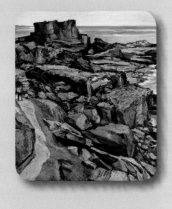

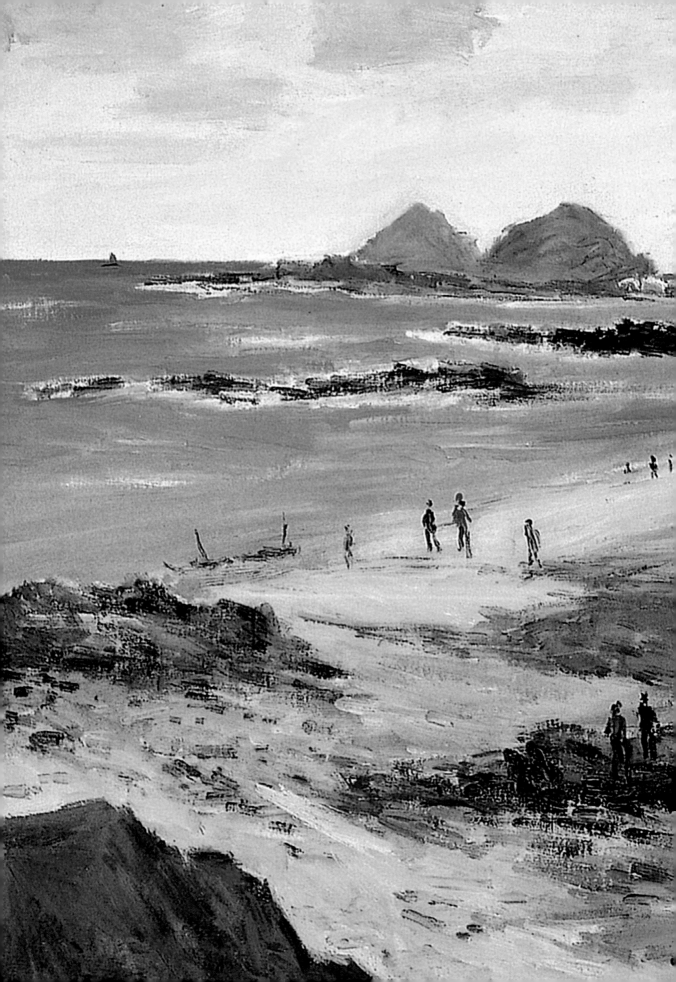

葉火城與作品（吳心如組圖製作）

一・出生於豐葦之原

葉火城是一位真正浸淫於繪畫藝術之中的畫家，不跟隨潮流，畫其所愛，專注於油畫技藝之色彩與質感肌理，畫出故鄉及其所見的世界之美，是位如巨岩般轟立於臺灣美術界的藝術家。

葉火城年輕時的身影。

[右頁圖]
葉火城　鳳凰木（局部）
年代未詳　油畫
90.9×72.7cm

▋縱貫線的新世代

　　葉火城出生於1908年12月14日，此時日本治理臺灣已有十三年，因此對當時的臺灣人來說，明治四十一年的年號紀元，相對於西元1908年，或許更加習慣。葉火城誕生於現在的臺中市豐原區，在他出生之時，此地的行政區域歸屬為臺中廳葫蘆墩支廳，而後大正九年（1920），臺灣廢廳置州，並進行行政區劃的調整，改為豐原郡，隸屬於臺中州。豐原之名稱典故源自日本《古事記》當中「豐葦原中國」（意指天神國「高天原」與冥界「根堅州國」之間的人間世界）之語，取「豐葦原」之名，稱之為「豐原」，並沿用至今。

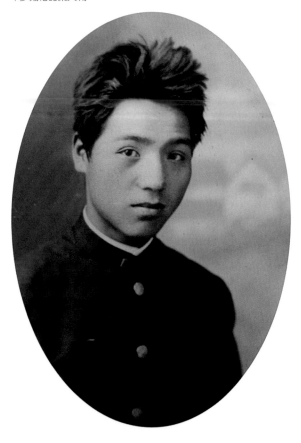

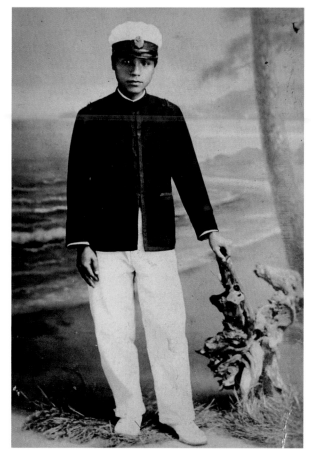

至於原來地名葫蘆墩，本為平埔族原住民巴宰族（pazeh）的稱呼Haluton之音譯。由葫蘆墩改為具有日本文化典故的豐原，正可看出日治下的臺灣逐步融合於日本的轉變。然而，在這轉變的過程中，臺灣人也接觸到更多的外來文化與現代事物，就像葉火城因接受過日本教育，而習得了「洋畫」，亦即源於西方的近代美術。而且，說到葉火城出生時的年號「明治」，也常使人聯想起促使日本現代化的重要運動「明治維新」，之後的大正時期，也是較為開化的年代。因此，從地區名稱的改變，以及出生的時代背景來看，葉火城可說是「躬逢其盛」，一出世就見證了臺灣社會的現代化。

事實上，就在葉火城出生的同一年，臺灣正因一項交通建設而有極大的變化。明治四十一年（1908）4月20日，臺灣的縱貫鐵路正式貫通，開始全線通車營運，之後並於同年10月24日在臺中公園舉行「縱貫鐵道全通式」。之所以選擇在臺中舉行貫通儀式，是因為此一建設工程是由南北兩端同時進行，最後終於在中部銜接。最後完工的工程是在中部山岳路段的後里庄（后里）至葫蘆墩（豐原）之間，此段貫通後，即可全線通車，完成北起基隆、南至高雄，全長共計四〇五公里的縱貫鐵路工程。而且，不只其誕生是跟縱貫線貫通同年，葉火城的出生地也在完工處附近。此外，另一位臺灣前輩藝術家李石

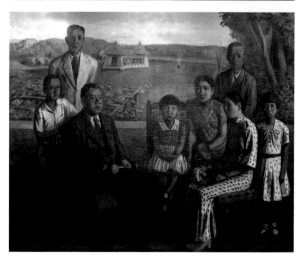

樵，也是同樣出生在縱貫線貫通的這一年。

　　鐵路是一種現代文明與進步科學技術的產物，故葉火城與李石樵出世之時，臺灣社會已開始接觸和接受現代技術文明，甚至將之視為生活中理所當然的事物。至於較早的一代，像是1892年出生於臺中牛罵頭（今清水）的著名社會運動家楊肇嘉，在縱貫線鐵道開通前一個月，為了前往基隆港搭船赴東京留學，故由故鄉乘著轎子到葫蘆墩，然後再換坐輕便車到后里搭乘火車去臺北（此時縱貫線北段只通行至后里）。對楊肇嘉而言，這趟行程雖然勞累，但也讓他大開眼界，當他終於首次搭乘火車之時，就感到十分驚奇。在《楊肇嘉回憶錄》當中，他還說道：「除了轎以外沒有坐過甚或沒有見過其他交通工具的我，當時總覺得它走得像飛一般的快，還被嚇得吐出舌頭哩！」甚至思索「是什麼神怪的力量，可以把這麼重的鐵車，載著這麼多的人跑得如此的快呢？」然而，對葉火城與李石樵他們新世代來說，這或許早已習以為常，不值得大驚小怪。

　　當初劉銘傳修建的鐵路，只有基隆到新竹一段，而且施工品質不佳，幾乎難以使用。直到日治時期，日本技師長谷川謹介主導重新整建，並修築南部鐵道且貫通縱貫線，才有真正可資運行之貫穿臺灣西部的鐵路。因此，就習慣於縱貫線的新世代看來，甚至在當時多數臺灣人的眼中，日本統治帶來的是進步的文明與便利的事物，值得效法前行。鐵路的建設固然出於統治當局的利益考量，特別是早期縱貫線鐵路的運輸以貨運為主，顯示經濟因素與有效運用在地資源，才是鐵路建設的重點所在，但也因為新式運輸帶來的便利，讓在地住民受惠，間接推動臺灣全島發展成為一個生活共同體，讓人民逐步產生主體意識。

　　所以，對於葉火城與李石樵等甫一出世縱貫線就已存在的新世代而言，不同於日本治臺之前出生的楊肇嘉那一輩人，他們對火車之類現代事物早已習以為常，不再感到驚奇。他們成長時的社會環境，已開始受到現代化的洗禮，正如鐵路改變臺灣地景，以及人們的生活方式，從而他們的世界觀乃至價值觀，亦建立起相異於傳統的新思維。因此，當

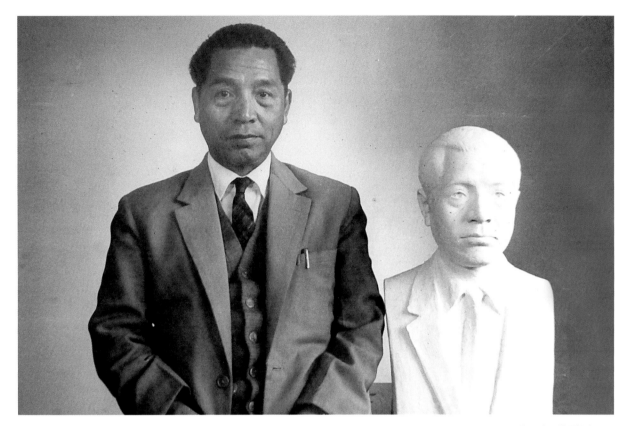

葉火城與其雕像合影。

葉火城與李石樵開始對藝術產生興趣，而後作為生涯道路的前進方向之時，他們的習畫過程便很自然地以近代西方美術和日本當局的官展體制當成致力依循的軌道，就像火車行進於早已鋪設好的鐵路之上，亦不會對傳統水墨繪畫有所留戀。

　　作為縱貫線貫通後成長的新世代其中一員的葉火城，雖然搭乘上現代化的列車，並享受其速度所帶來的便利，但也因為欣賞了沿途全臺各地的美景，深刻體會到臺灣特有的美感，故以此作為他取之不竭的創作題材來源。

　　尤其是其出生之地與生活中心的中臺灣，不僅是葉火城乘車的起點，更讓他始終不曾遺忘，甚至頻頻回首，畫出故鄉與周遭地方的特殊景緻，並不時觀察在地的人文風情，留下許多動人的畫作。儘管葉火城或許不是臺灣前輩藝術家當中最受矚目的一位，但是他將印象派畫風融

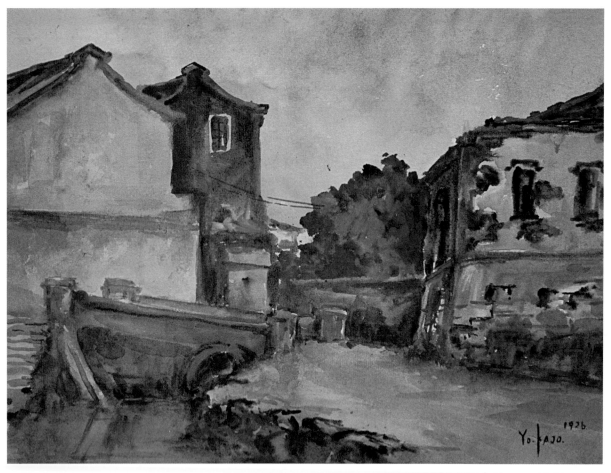

葉火城　風景　1926
水彩　29×39cm

合於臺灣的景色所鑄造出的地方色彩，以及他畢生累積的創作所呈現出
的鄉土情懷，都有如巨岩一般矗立於臺灣藝壇，值得吾人瞻仰。

▌習畫歷程與教員生涯

　　葉火城受教的經歷，跟許多成長於日治時期的知識分子一樣，都
在日本當局鋪設好的教育軌道上，按部就班地就讀、升學並完成學業，
甚至由此進入職業生涯。1916年，葉火城入葫蘆墩公學校就讀，之後於
1922年考入臺北師範學校，但1927年學校另於芳蘭之丘新設臺北第二師

範學校（今國立臺北教育大學），原校區改稱臺北第一師範學校（現為臺北市立大學），專收日本人，所以葉火城轉至第二師範學校並於1928年畢業。因為就讀的是師範學校，故葉火城畢業後預定的就業軌道自然是成為學校教師，事實上亦然。1928至1929年，葉火城於臺中州霧峰公學校擔任教員（當時官職名為「訓導」），1930年起，轉任至臺中州豐原女子公學校（1935年改名瑞穗公學校，男女兼收，1941年改稱瑞穗國民學校，現為臺中市豐原區瑞穗國民小學）。這種由師範學校畢業而後擔任教員的生涯路徑，正是多數師範生預設的走向，葉火城自不例外，且後來他甚至當到國小校長直到退休。不過，除了按照設定好的職業軌道前行，葉火城還開展出另一條人生道路，即藝術創作之道。

[左圖]
身著師範學校制服的葉火城。

[右圖]
葉火城就讀臺北第二師範學校
時期的學生照。

[右頁上圖]
著便服的同學們合影。左起：
蔡加龍、李澤藩、葉火城、吳
長庚。

在臺北師範學校就讀期間，恰逢石川欽一郎二度來臺並於該校擔任圖畫科教師，葉火城因而成為石川先生的高足之一。雖然和同樣就讀於臺北師範學校的李石樵一樣都接受過石川之指導，但李石樵由於家境較優渥（其家族經營碾米廠），故能夠前往日本習畫，並於1931年獲東京美術學校錄取，從此走向專業藝術家之路，並於戰後擔任臺灣師範大學藝術系教授。相對之下，葉火城的父親乃是木匠師傅，家境頂多算是小康，故只能安分地唸完師範學校演習科，並擔任公學校教員，繪畫創作僅能當作一種「副業」。不過即使是副業，葉火城也從不把繪畫當成只是怡情養性、打發時間用的消遣活動而已，他依然孜孜不倦地

【關鍵詞】

石川欽一郎

石川欽一郎（1871-1945）是日本靜岡縣人，曾赴英國學習水彩畫，其創作亦以水彩為主。石川欽一郎曾兩度來臺（1907-1916、1924-1932），期間除於臺北師範學校任教，亦積極推廣水彩畫，曾在《臺灣日日新報》和《臺灣時報》等報刊大量發表在臺灣各地寫生之畫作與隨筆文章，並出版《山紫水明集》等多本畫帖，對於推廣臺灣地方色彩之創作風格頗有貢獻。

石川在臺期間亦曾組織並指導以臺北師範學生為主之七星畫壇，以及臺灣水彩畫會等

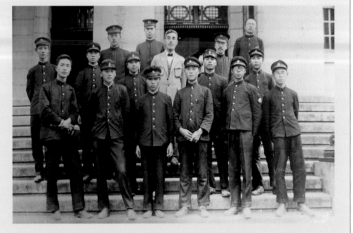

石川欽一郎在北師任教時與在校學生合影。著淺色服裝者為石川欽一郎，前排左三為葉火城。

美術團體，並推動各種學校美術講習會及業餘藝術愛好團體，大力提攜後進，實為臺灣美術教育重要推動者。他也曾協助主辦多項展覽活動，並擔任臺灣美術展覽會之審查委員，可謂臺灣近代西洋美術的重要啟蒙者。臺灣前輩藝術家當中即有多人接受過他的教導或受其影響而走向藝術創作之路。石川欽一郎對臺灣近代美術之推展，確實貢獻卓著。

勤勉於創作，一步一步地依照當時藝術家的歷練軌道，將作品送入官辦的展覽會，期待能夠入選或得獎，以求逐步確立在藝壇中的地位。

事實上，葉火城尚在師範學校就讀期間，就已經以〈豐原一角〉(P.19上圖) 入選1927年第一回臺灣美術展覽會，而後臺展共計有四次入選，府展亦有六次獲選，總計日治時期臺、府展的參展紀錄共有十次。之後，戰後延續臺展與府展之官辦展覽活動的臺灣省美術展覽會，葉火城亦持續參展甚或得到獎項，而獲得免審查資格，並自1959年起擔任省展西畫

石川欽一郎送給葉火城的水彩畫風景作品
17.5×25.5cm（王庭玫攝）

石川欽一郎作品上的簽名（王庭玫攝）

【關鍵詞】

臺灣美術展覽會

臺灣美術展覽會，簡稱為「臺展」，為臺灣第一個大型美術展覽會，也是日治時期最重要的定期展覽活動，共計舉辦過十六回。首屆是在1927年於樺山小學校大禮堂舉辦，展出項目分東洋畫與西洋畫二部。最初十年（1927-1936），是由半官方的臺灣教育會主辦，1937年由於中日戰爭爆發而停辦，之後則正式改由總督府文教局主辦，共六回（1938-1943），亦簡稱「府展」以資區別。

臺展的運作制度主要參照自日本的文部省美術展覽會及其後的帝國美術展覽會，亦即由政府主辦或監督贊助的常設展覽活動，但臺、日展覽會其實都是仿效法國官辦的沙龍展，風格也大抵較偏向學院派畫風。由於日治時期臺灣始終未建立美術學校、美術館或常設的美術研究機構，因此臺展的年度展出活動更成為注目的焦點，儘管自1934年起民間的臺陽美術協會每週年亦自行辦理展覽會。不論如何，臺展給予藝術家展出機會，並建立起一套相對較現代化的美術機制，如展覽與審查的公開化，對於提高藝術家的社會地位，以及鼓勵臺灣地方色彩的創作風氣，都有一定的貢獻。

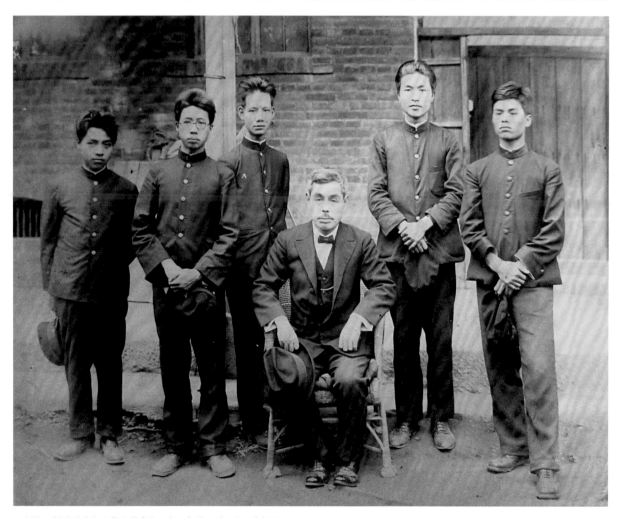

石川欽一郎（坐者）與學生們合影。左一為葉火城，右二為楊啓東。

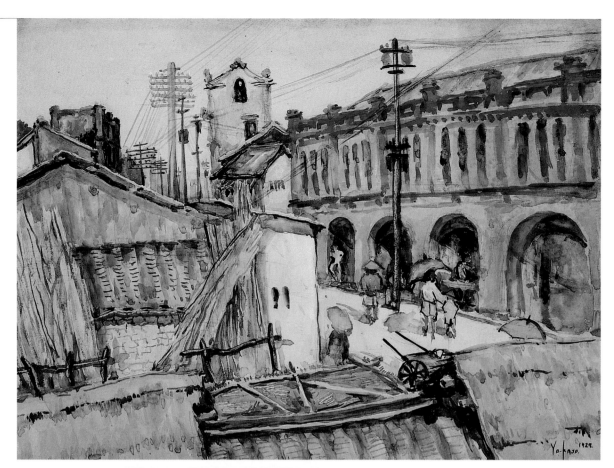

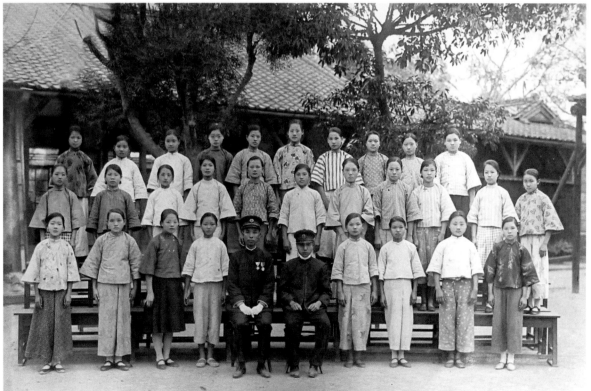

〔上圖〕葉火城　豐原一角　1927　水彩　48×66cm　第1屆臺展入選
〔下圖〕日治時期葉火城（前排右5）任教豐原女子公學校時與學生合影。

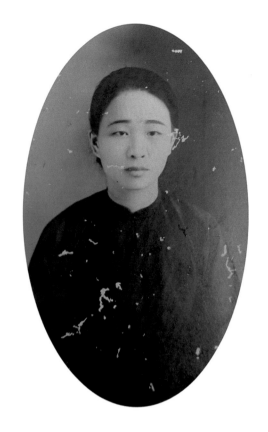

部審查委員，其畫壇地位可謂已得到
確立。因此，即使葉火城不是將繪畫
創作當作「正職」，他仍然是按照學
院體制，依循既有軌道以獲取一定的
資歷。不過，縱然如此，葉火城也不
是個毫無想像力的藝術家，只知按照
既定的路徑，仿效老師石川欽一郎的
畫風，或模仿畫壇主流風格而已。其
實應該說，他正是在此歷程中逐步確
立起個人的特色。在創作上，他還是
有一定的主見。

　　就以〈豐原一角〉（P.19上圖）這件入
選第一回臺灣美術展覽會的作品中的

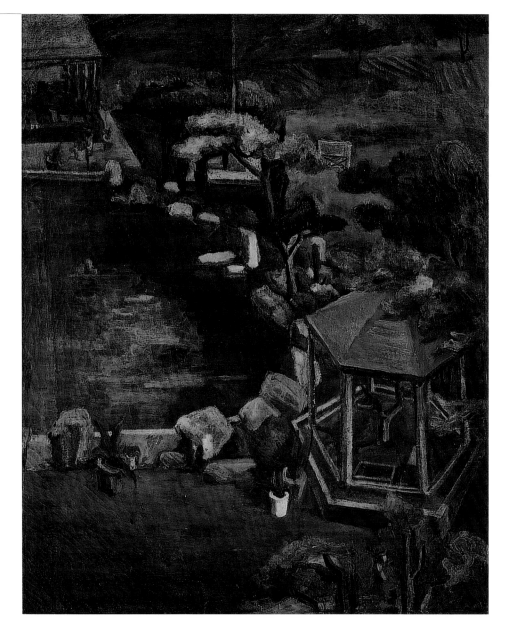

視覺主題為例，如臺灣的在地風景及帶有人文風情的市鎮景觀，確實頗為特別，且在他日後的畫作中也常出現。至於繪畫形式層面，由於這件作品是水彩畫，而葉火城後來的創作多以油畫為主，且對油彩肌理相當用心經營，故此作尚未呈現出成熟期的風格要素，但是從斜向的角度描繪街道的構圖方式，仍有其特色，且以後也常運用於葉火城的畫中。可見〈豐原一角〉就已經有個人風格的萌芽。

　　而後1930年入選第四回臺灣美術展覽會的〈廟〉，也是很有地方色彩。這一年，除了作品入選臺展之喜，葉火城本人在生活上也有一件喜事，即他與臺中州豐原公學校老師張逸女士共結連理。現存有關於葉火城的生平資料，都寫説葉火城與同校教師張逸結婚，但其實兩人任教於不同學校。1930年結婚之時，葉火城是在豐原女子公學校任教，張逸則是執教於豐原公學校，兩人婚前不曾於同校任教。據日治時期臺灣總督府職員錄登記的資料，張逸自1927年起就於豐原公學校擔任教員（名冊

葉火城　後庭　1938
第1屆府展入選

[左頁左上圖]
葉火城　廟　1930
第4屆臺展入選

[左頁左中圖]
葉火城　下午的水果店
1932　第6屆臺展入選

[左頁左下圖]
葉火城　庭　1939
第3屆府展入選

[左頁右上圖]
葉火城的妻子張逸女士年輕時的身影。

21

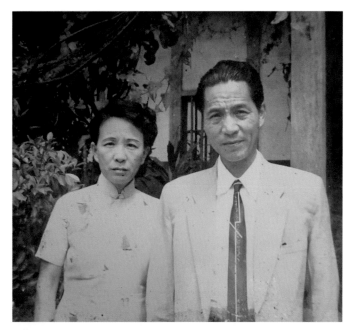

[上圖] 葉火城夫婦攝於豐原老家。
[下圖] 早坂吉弘（葉火城改為日本式姓名）天窗下　1941　第5屆府展入選

22

上登錄的姓名為張氏逸，婚後1931年起冠夫姓改為葉張氏逸）。這是正式的官方文書，應當較為準確。

而且同樣根據這份臺灣總督府職員錄上面登載的資料，葉火城自1942年起改名為早坂吉弘，其妻葉張氏逸則改為早坂きぬ子。在同年第五回府展的圖錄當中，也收錄有葉火城的〈天窗下〉（天窗の下にて），畫家的姓名則記載為早坂吉弘，可見送件時登記的姓名就是如此。日治時期更改過姓名的畫家不只葉火城，如廖繼春改為秋永繼春、沈哲哉改為森哲哉、藍蔭鼎改為石川秀夫、陳敬輝改為中村敬輝、呂鐵州改為宮內鐵州、林之助改為林林之助等等。此外，楊三郎則是出生就命名為楊佐三郎，即姓楊名佐三郎（一個日本式的名字），楊三郎乃戰後所改之名。尤其葉火城身為公學校訓導（當時正式職銜），故改為日本式姓名早坂吉弘，其緣由也是可以想見。

就此而言，像葉火城一般的藝術家，在成長歷程中，大都已習慣於日本當局的治理，在認同上，或至少外顯的行為（如改姓名），也已日本化，因而在創作方面也多少受到官方體制之牽引，致力於追求官展之肯

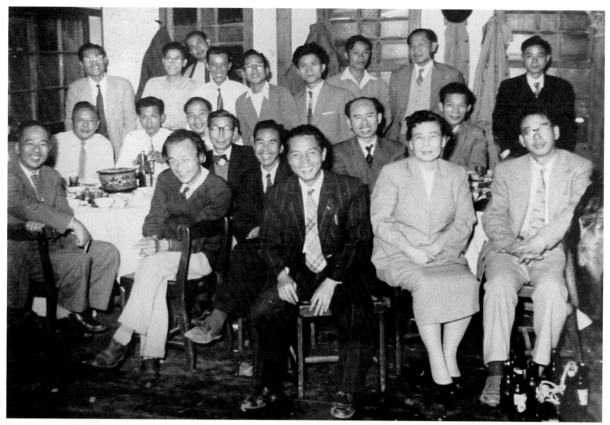

[上圖] 1959年，葉火城邀請藝術家們到臺中縣輔導美術教育，至豐原市「蘆山閣」晚餐後合影。前排左起有：郭雪湖、李石樵、葉火城、陳進、陳敬輝。二排左起有：楊三郎、林之助、顏水龍、林玉山、陳夏雨、蒲添生。後排左起有：張炳南、曾維智、林天從、劉國東、陳石連、張子邦等。

[左下圖] 葉火城　植木之薰　1938　第2屆府展入選

[右下圖] 葉火城任豐原國小校長時極力推展美術教育。

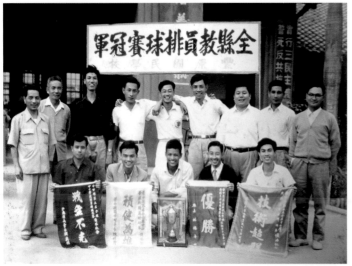

定。當然，這並不意味著作品本身就一定會有意配合官方，而是説將入選官展視作努力目標，期待得獎或是獲得無鑑查（免審查）資格，甚至再進一步成為審查委員，此種按照固定軌道逐步前進的心態與價值觀，在當時可説幾乎已內化於大多數藝術家心中。甚至戰後的省展體制，也起了類似的作用。

投身教育與
臺中藝文推手

第二次世界大戰結束後，葉火城還是繼續在教育界工作，並持續他個人的創作。1946年起，葉火城開始負責教育行政工作，首先是擔任臺中縣神岡鄉豐洲國民學校校長，1950年調任豐原鎮富春國民學校校長，1952年再調任豐原國民學校校長，直到1963年退休，期間曾受教育廳委派前往日本考察美術教育。

從國民學校校長任內退休後不久，葉火城又再度投身於教育工作。1965年起，葉火城獲聘擔任私立明志工業專科學校教授兼工業設

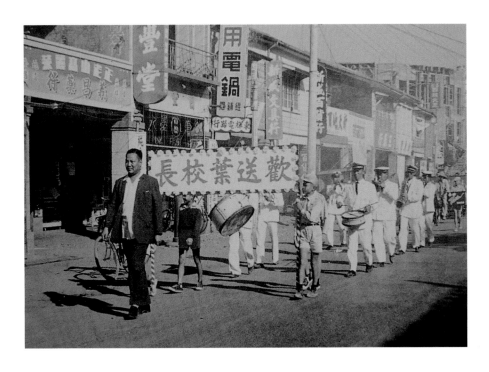

計科主任，除行政工作外，還負責素描與繪畫課程。明志工專（現為明志科技大學）於1964年創立，葉火城受聘任之時，仍為草創階段，因此在這個工作崗位，他不只要擘畫教育方針，更要廣招設計人才。他在任內亦積極提攜後進，對現代設計教育，頗有貢獻。由於明志工專是由台塑企業創辦人王永慶捐資創設，所以與台塑關係企業也有密切關聯。葉火城因而常帶領工業設計科老師到企業的開發部門協助，台塑關係企業

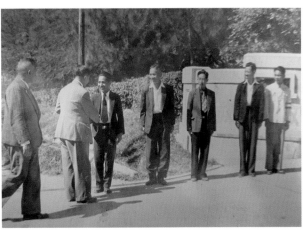

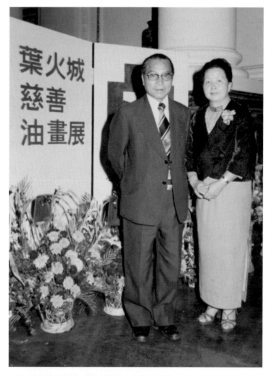

[上圖] 葉火城與第二任妻子陳阿連合影。
[下圖] 葉火城身影。

的標誌,正是由工設教師小組設計完成。而後並於1966年設立明志設計中心,附屬於工業設計科,葉火城也兼中心主任,正式接受台塑關係企業各單位委託的設計工作。葉火城一直在教育界奉獻到1973年才退休。國內設計界名人王鍊登,正是因為葉火城的引領才投入工業設計教育。並於葉火城退休後接替明志工專工設科主任一職,他在〈明志情懷〉一文當中,對於葉火城在工業設計的推展與教育方面的貢獻以及遇到的阻難,即有詳述。

然而,自明志工專退休前不久,葉火城的妻子張逸女士不幸於1972年因癌症過世。而退休後,他自然更有時間投注於藝術創作,並安排國外旅遊和寫生等活動。1974年,葉火城遠赴歐洲遊歷寫生,足跡遍及羅馬、威尼斯、巴黎和倫敦等名城,以及瑞士、西德與瑞典等國。之後,1975年,在親友撮合下,葉火城與陳阿連女士結婚,婚後並於豐原鎮郊區購置綠山莊住所。1978年,葉火城也前往日本、韓國、泰國、菲律賓、新加坡與香港等地寫生,留下許多畫作。

除了國小教育與工業設計教育的投入,在美術推廣活動方面,葉火城也很有貢獻,特別是在臺中縣市一帶,許多豐原子弟及畫家都出自他門下,且對他十分感念,故有「豐原班」之雅稱。1974年葉火城參與發起創立中華民國油畫學會,後來並擔任理事長。1979年葉火城也跟李石樵等畫家創立「葫蘆墩美術研究會」,除舉辦寫生與教育活動,也定期舉行展覽並延續至今,對中部藝文之推廣卓有貢獻。此外,他亦參加過臺陽美術協會與

芳蘭美術會，提供作品參展，1976年起還擔任中興美術協會顧問。事實上，此時葉火城的創作資歷，早已受到畫壇肯定，無需更多的名銜，參加這些畫會組織的活動，僅是為了奉獻一份心力，為藝術推廣而盡心。

1977年，葉火城為幫助「中華民國心臟病兒童基金會」募集基金，於臺北市省立博物館舉行慈善油畫個展，這也是他的首次個展。此項公益活動是因為他以前在瑞穗國民學校的學生呂鴻基，後來擔任國立臺灣大學醫學院教授及臺大醫院小兒心臟科主任，為了籌設基金會而向葉火城尋求協助，葉火城慨然應允並提供作品義賣。此事可見葉火城的愛心與熱心公益。之後1979年，葉火城才在一般的商業畫廊舉行個展，在當年5月分於臺北市的阿波羅畫廊展出油畫作品，足見他並不是十分熱中於推展個人名聲或售畫求利。葉火城的胸襟與善心，確實值得作為表率。

隨後1980年8月，臺中市立文化中心舉辦「葉火城油畫展」。1981年5月，阿波羅畫廊又再次舉行「葉火城畫展」。1985年3月，再度於臺中市立文化中心個展，並出版《葉火城油畫集》。1987年八十歲之時，臺北國立歷史博物館也為他舉行八十回顧展，並出版《葉火城

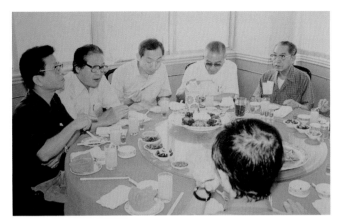

[上圖] 臺中縣葫蘆墩美術研究會由葉火城倡導，1990年正式立案。右起：葉火城、林有德、張炳南、陳石連、林天從。
[中圖] 1977年，葉火城應全國心臟病兒童基金會之邀，於臺北市省立博物館（今二二八和平紀念公園，現為國立臺灣博物館內）舉行慈善油畫展。
[下圖] 1987年，葉火城（前排左起4）於臺北市國立歷史博物館國家畫廊舉行八十回顧展時與學生們合影。

八十回顧展》畫集，可說是對他終生藝術成就的肯定。

　　1993年11月16日，葉火城因膽結石併發化膿，加上年事已高抵抗力減弱，悄然逝世，享年八十九歲。但他畢生的畫作，始終如巨岩一般豐偉，值得吾人仰望。

▌巨岩般的存在感

　　在生活的軌道上，葉火城可說是循序漸進，師範學校畢業後就擔任公學校教員，進而於戰後出任國民學校校長以迄退休，即使後來切換軌道，擔任明志工專教授，並推廣工業設計，但也還是在教育界工作。儘管在正職之外，他也勉力於藝術創作，但這方面的發展，葉火城也還是依循著既定的軌道參與官方展覽會的活動，沒有偏離主流的藝術體制，即使他並未真正進入美術學院接受過所謂正規的藝術教育。

　　說起來葉火城也是有相當的毅力，才能在缺少學院教育的養成或加持下，擠進官展制度的狹小軌道中，與別人競爭，特別是他自己又有一份正職工作。除了師範學校就讀時接受過石川欽一郎老師的指導，以及畫友李石樵進入東京美術學校就學之後，不吝與他分享所學之外，葉火城基本上幾乎主要靠自學，故能有此種入選紀錄，已屬相當難得。儘管葉火城並未實際進入學院，但他的參展資歷與一般學院畫家相比也並不遜色。不過，或許也因為在這樣的官展軌道逐步前行，讓葉火城的創作大致仍以印象派畫風為典範，追求色彩效果與油彩肌理的細緻表現，從未跳出既定軌道，轉向立體主義、表現主義或超現實主義等更前衛的藝術風格。雖然在葉火城出生前一年，畢卡索就已畫出開創立體主義的〈亞維儂姑娘〉（1907）。相較之下，李石樵在戰後，特別是從1950年代中期開始，便積極嘗試各類西方現代表現技

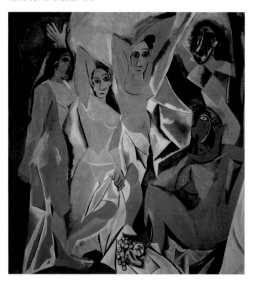

畢卡索　亞維儂姑娘
1907　油彩、畫布
243.9×233.7cm
紐約現代美術館典藏

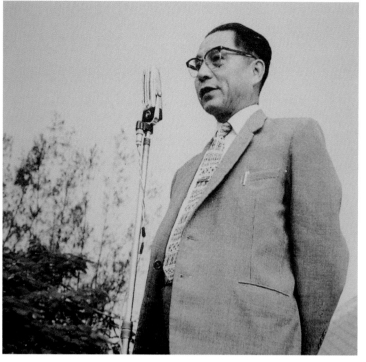

[左圖]
1985年，葉火城攝於於臺中市立文化中心（文英館）個展會場前。

[右圖]
1963年，葉火城從豐原國小校長職務上退休時在歡送會上致詞。

法，非學院出身的葉火城反而裹足不前。

　　不過話說回來，李石樵那些作品大抵只是形式上的實驗嘗試，葉火城的風格縱使略顯保守，但他始終畫的是自己所見且有感的作品。或者也可以這麼比喻，葉火城即使只在固定的軌道上前進，且不思換用不同交通工具，但他仍試圖將既有的車頭加以改進，使之適用於本土的環境，並將其性能發揮至極致。也正因為如此，我們可以看到在葉火城的筆下，他長期生活的臺中地區的風景與人文特色，以及臺灣各處的山景與海景，並用濃烈之色彩和肌理之質感來表現在地風情。即使印象派源自歐陸法國，但用來描繪南島臺灣也依然適用，且能讓人更加仔細品味本土之美。此外，當葉火城前往國外，他的視線焦點也不是只關注於異國情調而已，街頭上的庶民生活，亦是他漫遊並捕捉的重要題材。甚至對於臺灣的人物與事物，葉火城也有細膩的觀察和呈現。

　　因此，我們可以毫不遲疑地這麼說：葉火城是一位真正浸淫於繪畫藝術之中的畫家，不跟隨潮流，畫其所愛，專注於油畫技藝之色彩與質感肌理，畫出故鄉及其所見的世界之美，是位如巨岩般矗立於臺灣美術界的藝術家。

二·立足故鄉面向世界

有的藝術家樂於四海為家，也有的藝術家徜徉於無邊的抽象世界中，但亦有些藝術家看似只專注於自己的鄉土，卻由此聯繫至浩瀚無垠的心靈世界。葉火城正是這種以故鄉為原點，從而畫出世界之豐饒的藝術家。

[右頁圖]
葉火城　礦山石疊（局部）　1961　油畫　91.5×73cm　第19屆省展參展作品　國立臺灣美術館典藏
[下圖]
葉火城一家人攝於豐原老家門前。

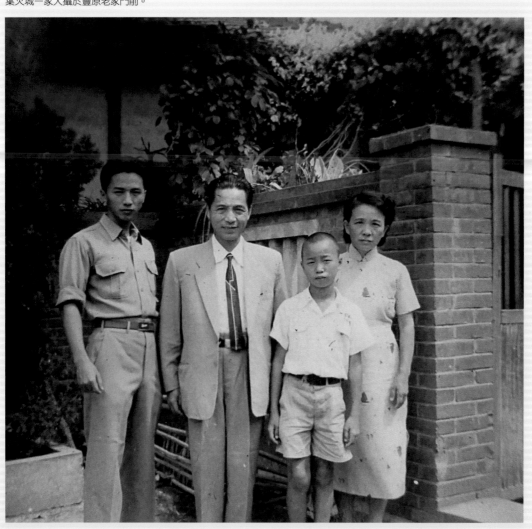

故鄉豐原之一角

有這麼一句出處已無從查考的話：「所有的大師級導演在其第一部影片的頭一個鏡頭，就已展現了他／她的影像風格。」這句話當然有點誇張，且只指涉電影藝術，但若借用來說明畫家的創作風格，似乎也有一定程度的道理。像是葉火城的〈豐原一角〉(P.19上圖)，雖不是他真正的首件畫作，卻也是他首次入選臺展的作品，故亦可視為他初登藝壇而為人所注目的創作起點，其中的視覺主題與風格要素在他之後的畫作當中，亦不斷出現，儘管仍有所變化與發展。首先，在〈豐原一角〉，葉火城畫的是他的故鄉，豐原的景象，雖然後來他的創作不是只限於豐原，但是由豐原至中臺灣，乃至全臺灣，以本土風景為其創作主軸卻始終如一。其次，當葉火城有機會至國外旅遊並寫生取景，其中類似〈豐原一角〉一般的街景畫也不在少數，可見街道景觀與日常生活景象，以及在地的人文特色，一直是他關注的焦點之一。最後，葉火城較偏好的視覺風格，如從斜向的角度描繪街道的傾斜透視方式（即消失點不是位於畫面正中心而是在側邊），在其後來的創作中也經常可以看到。由此可見，〈豐原一角〉確實是葉火城很重要的創作出發點，值得我們仔細品賞。

對於葉火城來說，豐原不僅是出生的故鄉，也是他工作、結婚、成家之地，因此他會以豐原以及中臺灣一帶作為繪畫題材，也是很自然的事情。反觀年長葉火城八歲的廖繼春，雖同樣出生於豐原，並曾任教於豐原公學校兩年，但之後則赴日留學，而後又執教於長榮中學校、臺南州立

【關鍵詞】
豐原

豐原目前是臺中市北部的一個區，也是原臺中縣之縣治，為臺中山線地區的發展中心。早年因在臺鐵臺中線與東勢線交會點上，而成為周邊農林業的集散中心，市況相當繁榮。

豐原舊名葫蘆墩，本是當地平埔族原住民巴宰族（pazeh，或稱巴宰海族或巴則海族）的稱呼Haluton之音譯。日本治臺初期仍延續此名，至1920年則因行政區調整，合併豐原街、內埔庄、神岡庄、大雅庄、潭子庄為「豐原郡」，隸屬臺中州。豐原之名稱典故源自日本《古事記》當中「豐葦原中國」之語，而稱為「豐原」。此名稱亦可見日治當局對此地經營之重視。

葉火城於1927年創作的〈豐原一角〉，曾入選當年度第一回臺灣美術展覽會，畫中的新式洋樓更建有紅磚砌造的圓拱式亭仔腳（騎樓），路邊也有一根根矗立的電線桿，顯示出豐原當時的街道景觀與現代化的發展。

第二中學和臺灣師範大學美術系，故生活的中心已遠離故鄉，不像是葉火城那般常畫中部的風景。不過臺灣土地面積不大，南北往來的交通尚稱便利，前往國內其他地方寫生也不致太困難，事實上葉火城的畫作也不只侷限於中部，但他之所以也常畫中臺灣的風景，除了地利因素之外，必然也有其鄉土之情。

葉火城的〈豐原一角〉畫的是自己的故鄉，或許因此對於景物變遷的體會格外明顯，因而畫出街道建物新舊並陳的景象，例如畫面左側前方的建築就較為古舊，右側則是當時相對而言較新式的洋樓，正面甚至有圓拱式的紅磚砌造的亭仔腳（騎樓），且路邊還有一根根豎立的電線桿，亦顯示此地的現代化發展，已非傳統的農村。此外，街上的行人雖有人戴著斗笠，但也有人撐著陽傘。從天色與整體景象看來，此時並無下雨，故可確定是撐陽傘，而撐傘遮陽的習慣，以及畫中的傘面並非傳統油紙傘而是西式洋傘，顯然表示人們的生活習慣也已日漸西化。再加上電線桿所代表的電力設施和電信設備或電話的普及化，都呈現出一種現代化的趨勢。

〈豐原一角〉是葉火城1927年畫的水彩畫，此時期他畫的一些水彩也常常出現此種現代化事物與傳統並存的景象。例如1926年的〈有煙囪的風景〉(P.34上圖)的左側就有一根電線桿與斜貫畫面的電線，以及一根高聳的煙囪和量體頗為龐大的現代廠房（推測應該是座糖廠），然而周遭卻仍圍繞著樹叢與草地之綠意。另一件1929年畫的〈有煙囪的風景〉(P.35)，很可能也是同一位址的廠房與煙囪，只是取景角度不同，故也有相似的廠房建築與自然草木共存的景象。另外，在葉火城早期的水彩畫作中，1927年的〈風景〉(P.36)當中，除了有一座西式的塔樓分外引人注目，畫面裡也有好幾根電線桿，顯示出現代化的景觀。1928年的〈風景〉(P.37)雖無電線桿，但畫面右上方的建築則有許多根煙囪或通風管，應當也是現代工業廠房，不過旁邊就是一間傳統廟宇建築，而且綠樹、草皮與菜圃仍占有相當

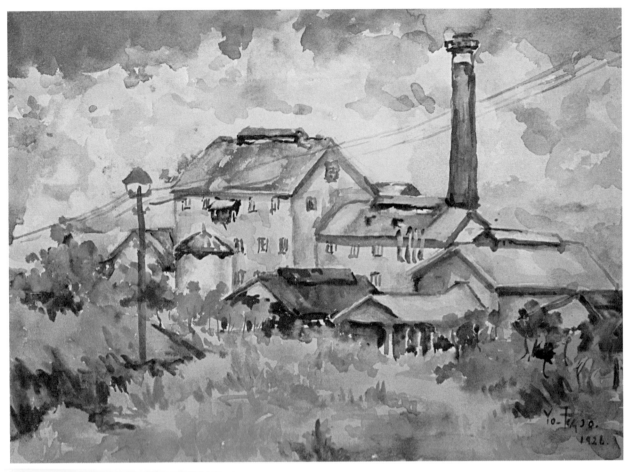

葉火城　有煙囪的風景　1926　水彩　29×41cm

陳澄波　水源地附近　1915　水彩、紙本　23.5×31cm

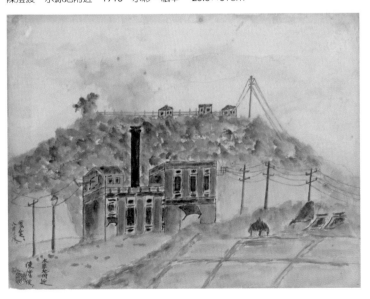

大比例的面積，故自然的況味並
未被抹除，甚至還高過現代化的
事物。

　　類似於此，1915年陳澄波尚
在國語學校就讀時，他在〈水
源地附近〉這件早期的水彩習作
中，就畫出臺北自來水廠水源地
以及預備火力發電廠此類當時很
先進的工業設施，但同時周邊也
仍然是一派田園景觀，呈現出現

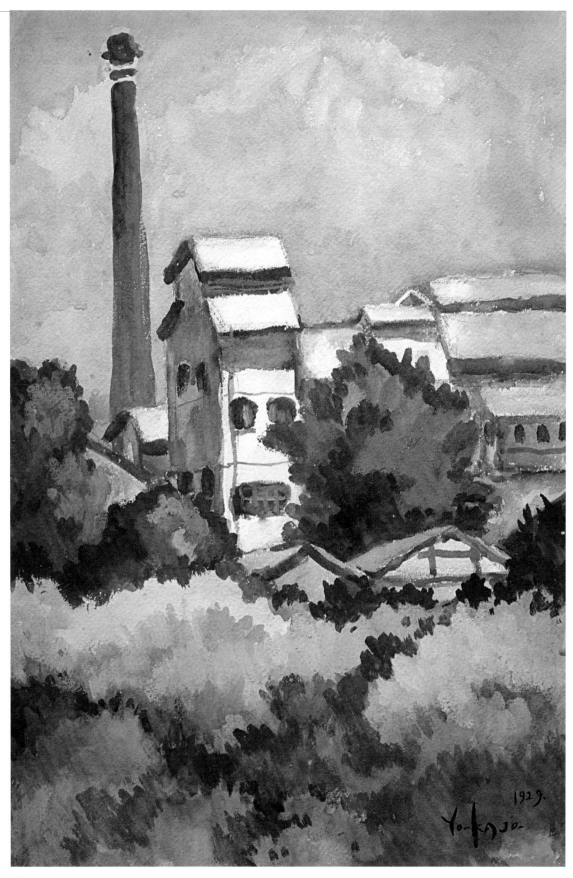

葉火城　有煙囪的風景　1929　水彩　57×37cm

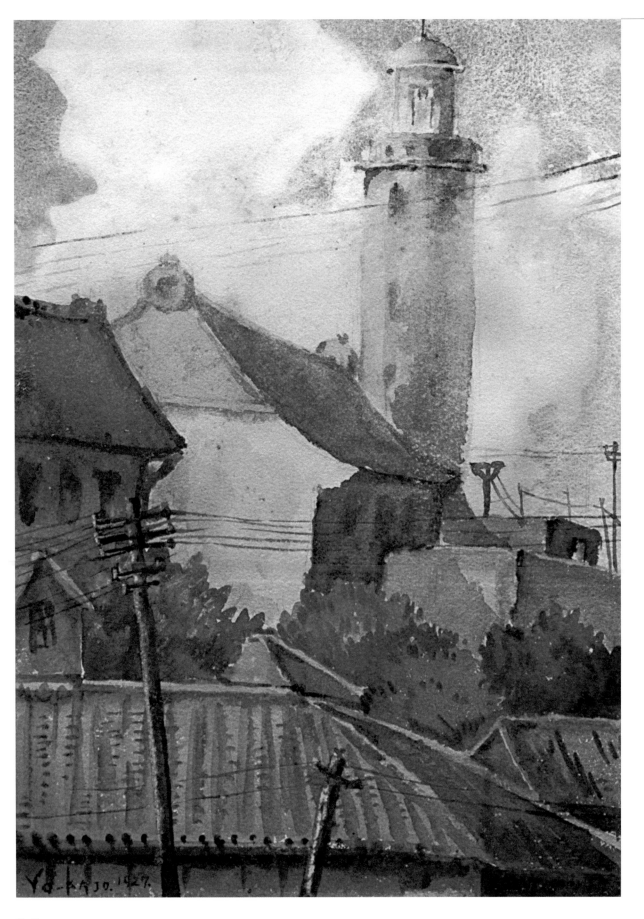

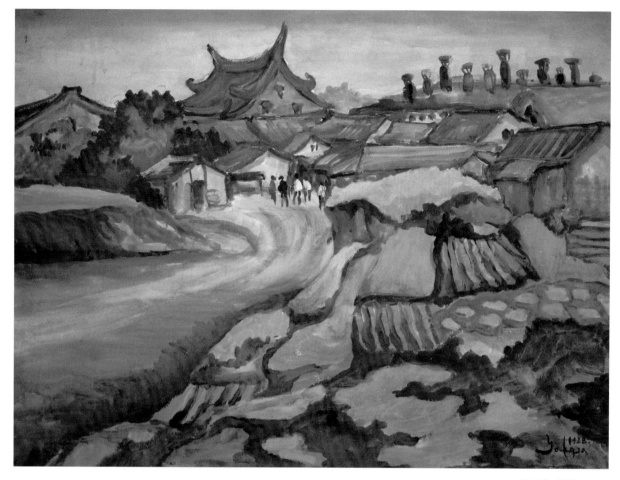

葉火城　風景　1928
水彩　49×67cm

代與自然和諧並存的景象。陳澄波生於日本治臺元年的1895年，葉火城
則是生於1908年，兩人都是生在明治年間，因而都對於明治維新以來所
引入的現代化事物感到興趣，故以之入畫，且又都相信現代性的進展不
致對自然或傳統產生破壞性的作用，所以他們的畫作中的現代事物皆能
與周遭景物安然並存。

　　就此而言，葉火城並非對時代演進絲毫不關心的藝術家，只是或
許臺灣戰後的現代化發展太過快速且欠缺規劃，因而顯得凌亂且具破壞
性，自然與傳統的事物可立足的空間愈來愈少，尤其在都會裡，故使他
較少畫城市裡的街道景觀，只有在出國旅遊時才比較會再度嘗試創作此
類題材，在臺灣則主要以風景繪畫為主。不過，縱使如此，葉火城對本

[左頁圖]
葉火城　風景　1927
水彩　32×24cm

土景色的觀察與熱愛，並未稍減，從中我們依然可看到他對臺灣風景之美的體會與再現。

美哉中臺灣

　　除了〈豐原一角〉(P.19上圖)，葉火城也常於故鄉附近取景，像是〈月眉糖廠〉就是一例。月眉糖廠位於后里，即豐原北邊不遠處，建於1914年。這件作品是他早期的油畫，遠方為山景，近處則是綠地、樹木與瓦房，以及一臺牛車，乍看仍是田園式的景觀，不過畫面前方牛車旁有鐵道和板車，牛車是比較傳統的運輸工具，但鐵道則為較現代的交通方式。日治時期的糖廠大部分都有配合建設貨運鐵道，但亦能載運旅客，

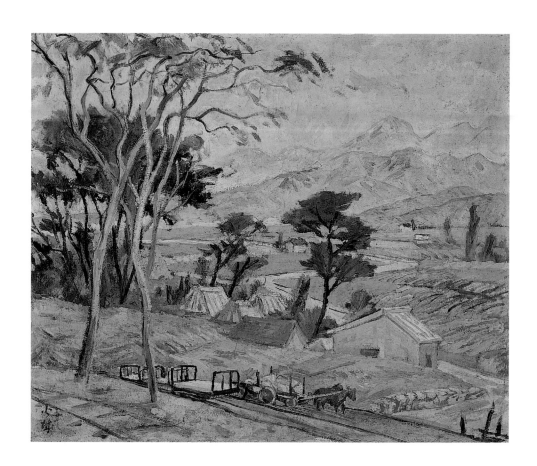

葉火城　月眉糖廠
早期作品
油畫　50×60.5cm

故有的路線還對外開放客貨運輸，營業範圍深入大小鄉鎮，彌補官鐵未到之處，曾為臺灣交通主力之一。此幅畫作的「之」字形構圖，亦將多層次的遼闊空間感充分展現。

　　豐原與后里以大甲溪為界。大甲溪主流長度約一百二十四公里，中游處是石岡、東勢與新社一帶，久居豐原的葉火城對這條河流必然不感陌生，故也曾於此寫生。在〈大甲溪〉這件作品中，葉火城也是以之字形構圖，畫出河道的曲折蜿蜒與兩旁山壁之陡峭。不過在用色方面，他的表現十分大膽，近處的山丘為深綠色，稍遠的山頭則用上高彩度的普魯士藍，更遠方的山峰則為介於鈷藍與蔚藍之間的淺藍，天空則是粉紅色調但又帶些水藍色的青色，且又調和一些黃色在其中，整體顏色十分豐富卻又很協調。尤其畫面中間的山丘所用的藍色，效果奇佳，更已超脫出印象派用色的格局，而有野獸派的風味，確實是一件佳作，且精彩

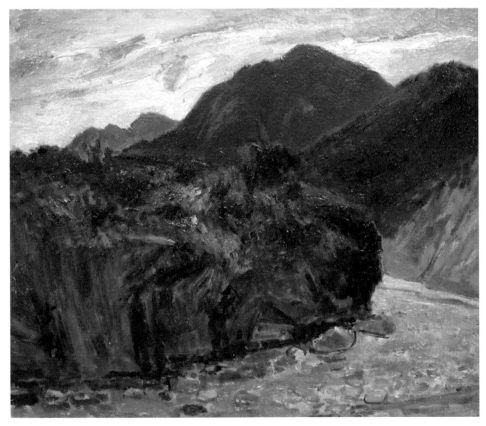

葉火城　大甲溪　1956
油畫　38×45.5cm

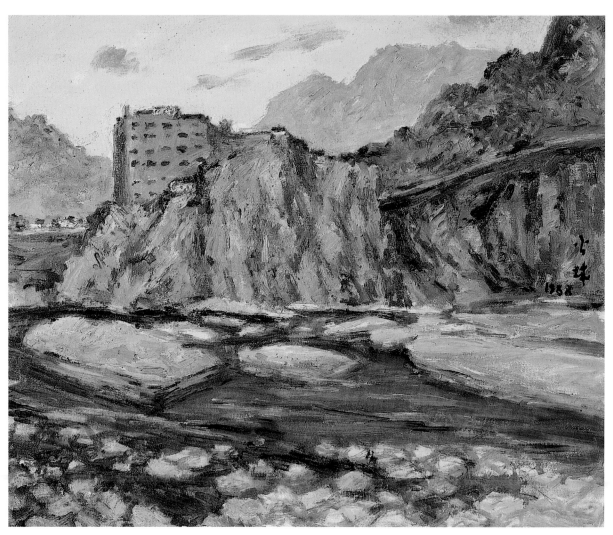

葉火城　谷關　1988
油畫　50×60.6cm

[右頁上圖]
葉火城　橫貫公路　1969
油畫　116.5×80cm
第24屆省展參展作品

[右頁下圖]
葉火城　太魯閣　1987
油畫　145.5×112cm

呈現臺灣中低海拔之丘陵與河流的景觀。

　　沿著大甲溪再往上則是谷關，此地有天然溫泉，在日治時期被開發稱作明治溫泉，而後則因中橫公路的開通，成為中部地區著名的旅遊景點。在葉火城的〈谷關〉當中，中景河道邊坡後方有一幢溫泉旅館之高樓，可看出當地觀光業繁榮之景象。葉火城並不避諱畫出人造的建築，可見他並不是只想畫自然風光，對於地方的特色，如谷關因溫泉所造就的觀光住宿設施，他也畫入其中，儘管不是畫中的主題。在這幅畫中，葉火城的構圖布局很有層次，前景是河道與石塊，中景則是邊坡與後方的飯店，遠景則為山巒與天空；用色也極具特色，河面大膽使用綠色，

邊坡雖以土黃色為主，但右方的肌理很有質
感，用上多種色彩，尤其右上方稍後的山丘更
以藍色與淺灰為主，而拉開前後的層次感，更
遠方的山巒則用粉紫色，亦為神來一筆，讓空
間延伸的次第變化更為分明，再加上天空的銘
黃色，使畫面更為鮮活且與構圖深遠表現相融
合。

　　谷關是中部橫貫公路的一站，再往上可
至梨山與大禹嶺，之後則沿著立霧溪通往花蓮
太魯閣。中橫東段的部分，葉火城曾畫過一
張〈橫貫公路〉。這件作品不是採用他偏好的
傾斜透視或之字型構圖法，而是直向的單點透
視，不過空間仍相當有層次感。畫面左方是沿
著陡峭山壁開鑿的路面，深棕色間雜著黃色與
綠色的峭壁顯示出道路之險難，右方則是路旁
的河谷與墨綠的河面，以及由較為明亮的黃綠
色所描繪出的險峻峽谷，上方則為山谷中夾藏
微露的黃色天空。另一張〈太魯閣〉則以河谷
為主題，道路只在畫面左側山壁中出現。河面
主要為鮮綠色，右側山壁以土黃為主，左方較
遠山壁則為藍色與白色間雜，層次分明，且都
調和混用了多種顏色以表現肌理之豐富性，將
太魯閣壁崖之質感呈現得淋漓盡致。

　　除了大甲溪中上游山區的自然風景，葉火
城也常於臺灣中部一帶寫生創作，例如中臺灣
另一條重要的河流大安溪，他也曾以之入畫。
大安溪下游最知名的景觀應當就是位於苗栗縣
三義與苑裡交界處的火炎山，此地主要地質構

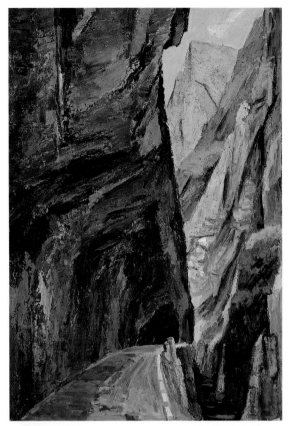

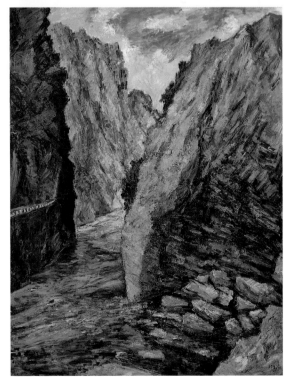

[右頁上圖]
葉火城　火炎山　1989
油畫　72.5×91cm

[右頁下圖]
葉火城　火炎山　1989
油畫　91×116.5cm

造為厚層礫石間夾著薄層砂岩，並且表層已有紅土化現象，故為臺灣有名之惡地形，特別是火炎山就在一號國道旁，而當黃昏日照時，確實頗有「火炎」之感。葉火城對此景觀應當也是頗感興趣，故畫下多張以「火炎山」為題的作品，1989年就有三張畫作。其中一張大安溪為綠色，河邊礫石為白色，火炎山則為黃色、紅色、紫色與些微的綠色，色彩斑斕確實頗有火焰之感。另外兩件則以紫色描繪火炎山之山坡，但仍可見此地礫石侵蝕之質感，以及受雨水沖刷而極易崩塌之斷崖的地理景觀。

　　由大安溪再往上則是苗栗縣大湖鄉一帶。此地雖未直接鄰接大安溪，但也是大安溪以北知名之鄉鎮，且離臺中不遠，故亦是葉火城畫過

葉火城　火炎山　1989
油畫　72.5×91cm

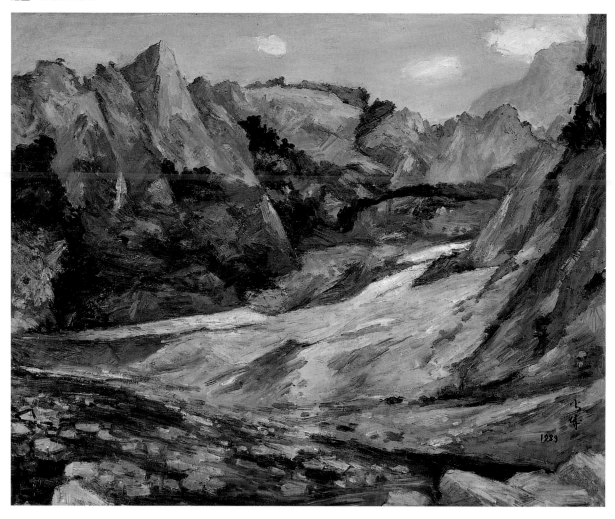

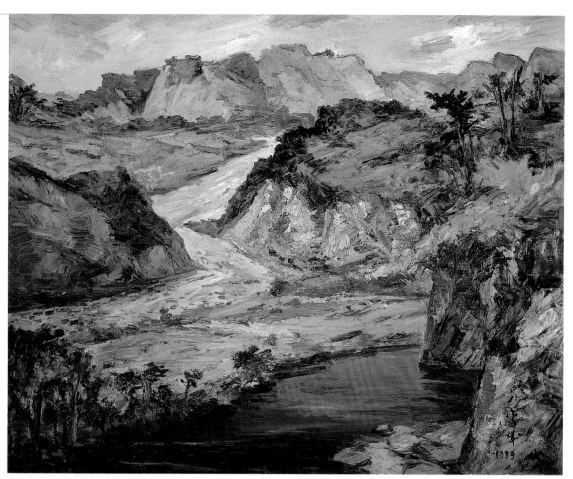

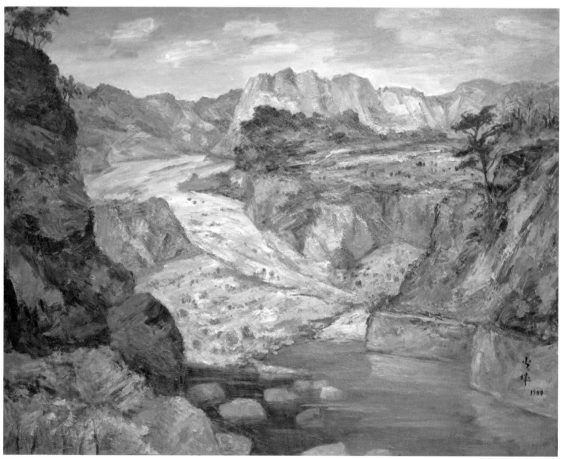

43

的地方。〈大湖風光〉當中的景象，右方之景象為犁溝分明之田地，或為大湖富有盛名之草莓園，左方則是淡藍色之山景，確實頗有中部山鄉之感。

一般說來，臺灣中部的風景，除了中橫因險峻之山景而格外引人注意以外，其他地方的景色相對較少有藝術家以之入畫，葉火城則不僅常於中部地區寫生，且有各類型之山景、河景與鄉村田園的風景畫作。尤其是他筆下的山景，更充分展現出他的構圖能力與空間層次感，以及他在用色方面的創意表現，並且這些葉火城畫中的山峰更有各自的獨特風姿，甚至可讓人一見即知位於何處。例如〈火炎山〉(P.42、43)這幾件作品，確實把此山的特殊地理景觀鮮明地呈現出來，觀者幾乎不可能錯認。而且若由北部南下，行經國道一號高速公路或者是搭乘山線火車，看到火炎山就知道將要到達臺中地區，甚至有時一跨越火炎山旁的大安溪，就換成另一種天氣型態。火炎山的特別景象，當可視為中部地區一處代表性的名景。葉火城畫火炎山，除因山形景色之絕，對中部鄉土的認同之情，應該也是其緣由。

圖繪在地人文風貌

葉火城在中部地區不只畫自然風景，他也很注意地方的人文特色。除了那幅入選第一回臺展的〈豐原一角〉(P.19上圖)，表現出他的故鄉的街道景觀與現代化的變遷，葉火城晚年也畫過一張〈臺中公園〉(P.46下圖)。臺中公園是臺中市歷史最悠久的公園，興建於日治時期，公園裡的湖心亭為市定古蹟，也是臺中市區的代表性建築，其造形在國人心目中幾乎可等同於臺中市之象徵。

這座湖心亭是為了1908年在臺中舉行的「臺灣縱貫鐵道全通式」而建，因此也是鐵路開通的紀念建築物。湖心亭歷經多次修建，1985年修繕時，屋瓦改為鍍鋅鐵皮瓦，表面漆以紅色油漆，而後臺中市政府於

葉火城　大湖風光　1988
油畫　91×116.8cm

2007年再次整修，恢復至銅瓦時期的赤銅色屋頂。葉火城這件作品是在1989年所畫，相對於今日湖心亭近似暗棕色的屋頂，畫中屋瓦的顏色較為偏紅，故此作本身也是一件過往時代的記錄。

　　臺中公園於1903年落成啟用時，原名為「中之島公園」，1945年更名為「臺中公園」，1947年又改名為「中山公園」，池亭也被更名為「中正亭」，2000年才又再度改稱「臺中公園」。從名稱的改變來看，其實亦反映出臺灣的歷史變遷。此外，日本治臺之時，也引入了許多現代的城市規劃方式，像是於城市中設置供一般市民遊憩的公園，其中則有人造之自然景觀，如植栽與人工湖等，且對公眾開放，而非傳統

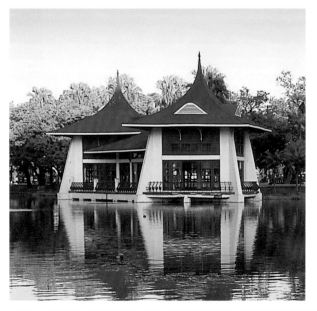

之私家庭園。這也是一個城市現代化的進步象徵，如臺北就有新公園，臺中則有此公園。此外，陳澄波也曾畫過多幅家鄉的嘉義公園。葉火城畫中有些民眾於湖邊散步或坐在椅子上觀賞湖面景觀，抑或有人於湖上划船（這應該也是許多人對臺中公園的美好回憶之一），其中人們自在休憩的輕鬆氛圍，也證實一座城市的確應該有稍具規模之公園以供市民休閒之需求。這幅〈臺中公園〉

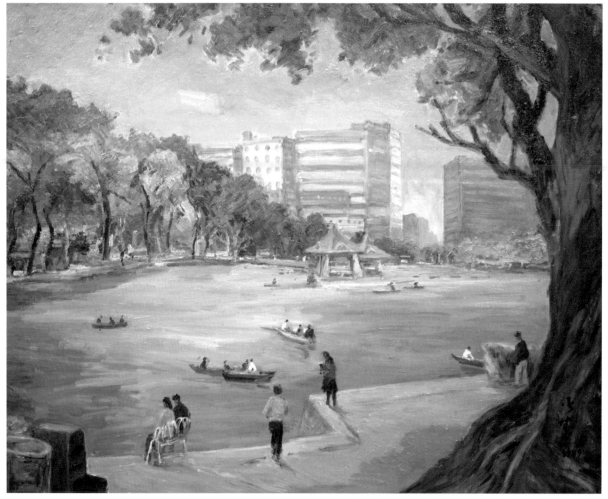

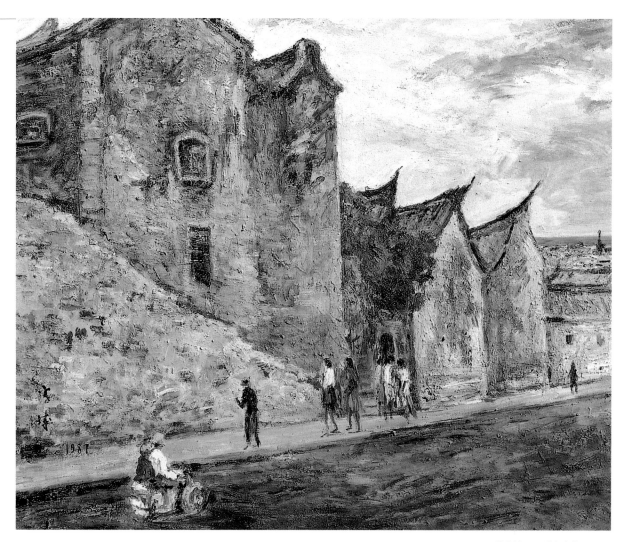

葉火城　天后宮古貌　1987
油畫　60.6×72.7cm

也證明了葉火城對城市文明的觀察之慧眼，以及他對臺中地區的認同之情。

　　〈豐原一角〉（P.19上圖）與〈臺中公園〉的主題基本上是較現代化的城市景觀，但其實葉火城也畫過臺灣的傳統建築，像是〈天后宮古貌〉就是以古蹟澎湖天后宮為主題。畫中的澎湖天后宮，在文獻上可考的最早年代可推至1604年（明萬曆三十二年），一般認為是全臺灣歷史最悠久的媽祖廟。而在臺灣沿海鄉鎮，媽祖信仰一向非常盛行，故可想見澎湖天后宮地位的重要性，其建築因而早已被指定為國定古蹟。這幅〈天后宮古貌〉，葉火城並非只畫廟宇本身，且不是由正面取景，畫廟前廣場與牌樓，或畫正殿中香客參拜之類的情景，反而由側面取景，畫出牆面的古樸質感以及路旁的行人。他的這種畫法，除了可能因為此一方位人潮

[左頁上圖]
臺中公園湖心亭景色。
（藝術家出版社提供）

[左頁下圖]
葉火城　臺中公園　1989
油畫　72.5×91cm

較少方便寫生，此一角度也可採用他較偏好的傾斜透視方式，將天后宮的外牆當作構圖的主題，從而可發揮其油彩技巧，以豐富的肌理層次表現出古蹟牆面的質感。更特別的是，葉火城還把路旁行人與過客畫入，且不僅是點景而已，如前景左方路上還有人騎乘機車，此種現代化的交通工具也更反襯出天后宮的歷史古意，以及在地的日常生活樣貌。

對於臺灣各地風景的人文特色，葉火城除了特別關注中部地區，他其實也畫過不少北部與南部的名景。像是北部地區就有〈淡水教堂〉與〈九份古厝〉（P.50），南部地區則有〈西子灣〉（P.51）。淡水地區本就是前輩藝術家們常取景之處，這件〈淡水教堂〉是葉火城高齡八十三歲時的晚期之作，其中主題淡水禮拜堂是由馬偕牧師長子偕叡廉設計督建之仿哥德式紅磚教堂，於1933年落成。和葉火城同樣受教於石川欽一郎門下的倪蔣懷在1936年時，亦曾畫過一張構圖角度有些相似的水彩畫作〈淡水景色〉。相較之下，

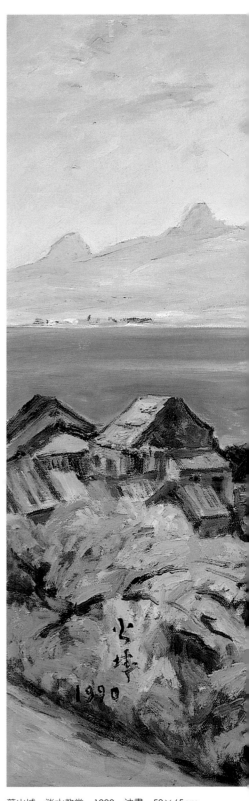

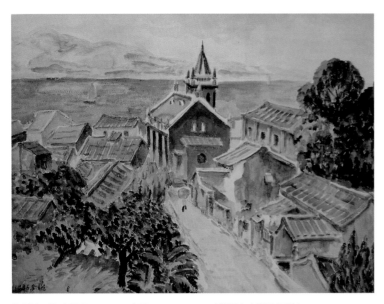

倪蔣懷　淡水景色　1936　水彩　48×65.5cm（藝術家出版社提供）

葉火城　淡水教堂　1990　油畫　53×65cm

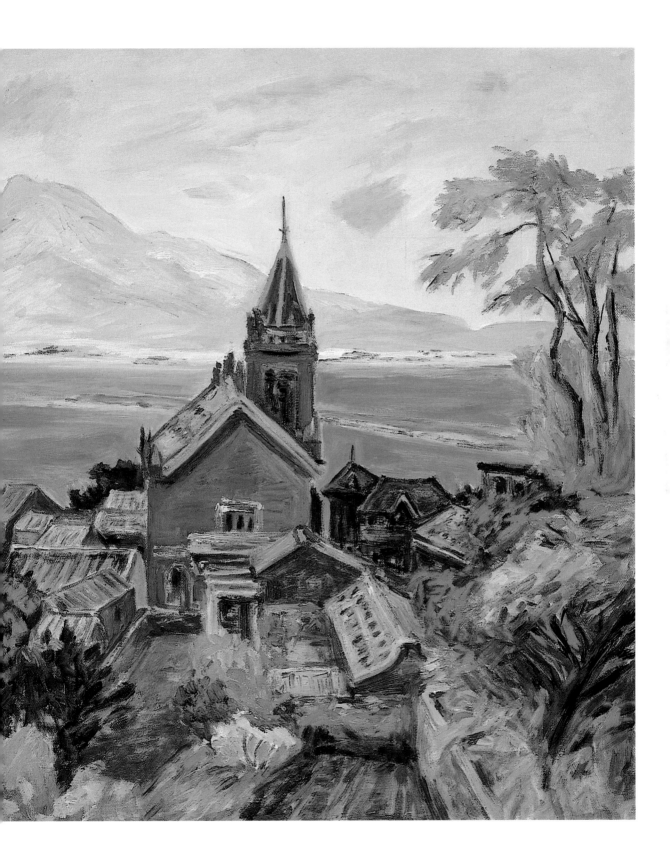

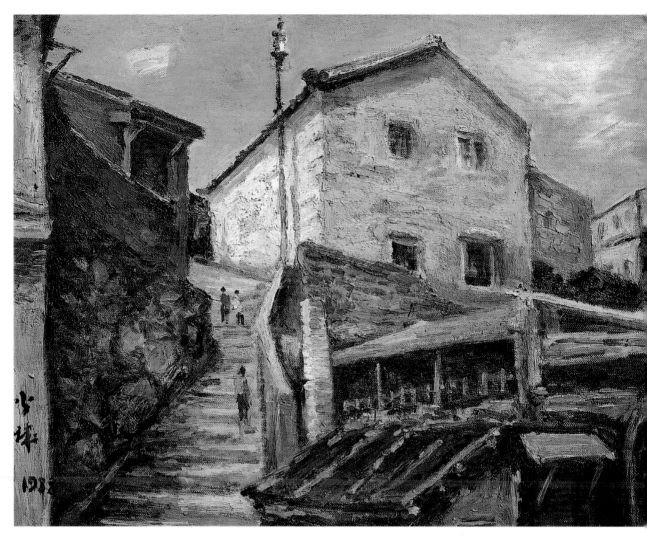

葉火城　九份古厝　1988
油畫　31.5×41cm

葉火城的視角較為開闊，天空所占的面積比例較大，用色也更加大膽一些，如淡水河對岸的觀音山就用上淺淡的粉紅與粉紫，且亦增強空間的前後層次感。此作葉火城選擇與馬偕有關聯的這棟建築作為主題，並襯以周邊其他洋房或傳統瓦房，亦呈現出淡水的人文特色與歷史背景。另外〈九份古厝〉也是以當地沿山建築房舍的特殊聚落景觀為題材，而油彩的豐富質感更盡顯山城之美。〈西子灣〉一作則畫出與臺灣北部、中部不同的南國海灣風情，高聳的椰子樹矗立於海岸邊，確實顯現出高雄西子灣的特色。畫面油彩的厚實肌理，亦可看出葉火城驅策色彩豐富表

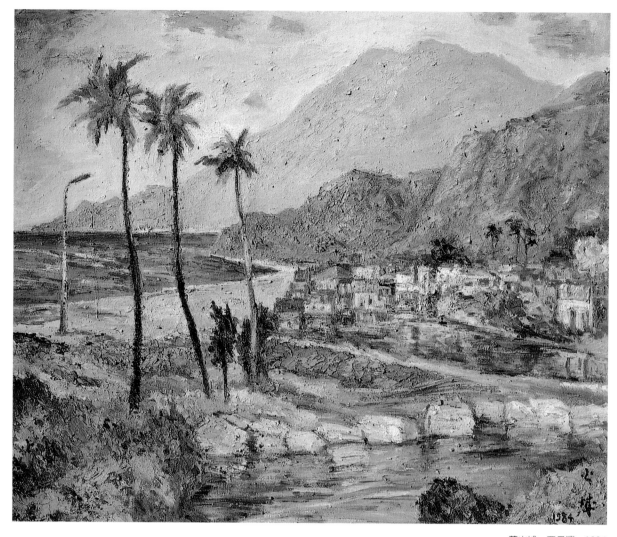

葉火城　西子灣　1984
油畫　60.6×72.7cm

現力之功力。

▌民族風格與鄉土文化

　　葉火城曾剖析自己說：「有親朋認為我樸實無華，勤勉謹慎；也有
人說我待人處世過分小心，緊張兮兮；還有人笑我腦筋不靈轉。我一生
堅持（精）誠之所至金石為開和勤能補拙的信念。繪畫創作也是個性使

然，總覺得尾隨任何畫派或違背意志標新立異，無異抹殺自己的智慧、理想和個性，也背叛自由創作提升藝術的原則，否認民族風格與鄉土文化的特性。每當面對畫布，即竭盡所能超然於外界的評價，專心一意將對美好事物的感受所孕育的意象，一筆一筆堅實地展露自己的心境，直到完成。」足見他所堅持與自我砥礪的原則，正是自由創作的信念，以及將鄉土文化之美好感受予以展露。

自由創作固為重要基礎，但是外顯於作品之表現要素中，葉火城顯然很看重民族風格與鄉土文化。不過，他所謂的民族風格並不意謂著虛無飄渺的東方風味，而是能與在地生活連繫起來的鄉土文化。在葉火城的作品中，至少就上述的畫作而言，每個地方或每處景點都有自身的獨特風貌，使人注意到其中的鄉土地理特質、鄉土人文景緻或鄉土歷史背景，從而增進我們對臺灣吾鄉吾土的認識與情感認同。

有的藝術家樂於四海為家，也有的藝術家徜徉於無邊的抽象世界中，但亦有些藝術家看似只專注於自己的鄉土，卻由此聯繫至浩瀚無垠的心靈世界。葉火城正是這種以故鄉為原點，畫出世界之豐饒的藝術家。他從故鄉豐原之一角出發，然後擴展至中臺灣以迄全臺灣之鄉

[下二圖]
塞尚晚年在法國南部普羅旺斯的艾克斯故居，環境清幽，樹木環繞，室內仍維持舊觀。
（王庭玫攝）

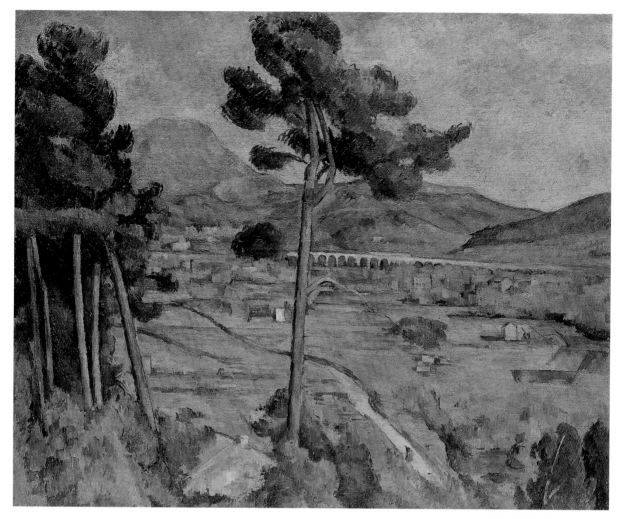

土，甚至再進一步畫出國外景觀的美好意象，其藝術成就固然未必能稱得上是新風格或新畫派之領航者，但他亦絕非不知世事變遷或脫離時代潮流的藝匠。就像晚年居住於故鄉法國南部普羅旺斯的艾克斯（Aix-en-Provence）的塞尚（Paul Cézanne），專注於觀察聖維克多山（Mont Sainte-Victoire）並繪製多張畫作，但當今的藝文愛好者幾乎不會有人將他僅視為一位隱居於法國南部的鄉土畫家而予以忽略。同樣地，葉火城的創作也絕對值得我們探悉與注目。以下我們將跟隨葉火城的腳步，繼續遊賞亞洲與歐洲各城市的景象。

三·天真樸素的街景

文藝批評家班雅明（Walter Benjamin）筆下於城市中生活的漫遊者，喜以冷冽之目光注視人生百態。葉火城曾遊歷歐亞各地，也愛畫城市街景。他雖鮮少進入後街巷弄的庶民世界，但也不愛畫觀光景點，而為街道上的建物與人物畫出具有在地風情的千姿百態。

[右頁圖]
葉火城　巴黎商店街（局部）　1975　油彩、畫布　45.5×53cm
[下圖]
葉火城慈善畫展時與畫友們合影。前排右起：葉火城、李石樵、呂鴻基（心臟病兒童基金會董事長）；後排右起：王水金、林錫堂、李育亭、林承炎。

印象最深刻的作品

　　1979年《雄獅美術》月刊為慶祝發行一百期，策劃了一項專題，邀請百位藝術家談「印象最深刻的作品」，並於一百期與一百零一期刊出。葉火城也獲邀，而他所選的則是郁特里羅（Maurice Utrillo）的〈拉威寧街〉，且他還順帶提及多位鍾愛的藝術家：

　　如果要我舉出一位最喜愛的畫家，實在有困難。因為我喜歡的畫家不只一位，他們都有個人的長處及受崇拜的理由，馬諦斯、波納爾、勃拉克、畢卡索等我差不多同樣喜愛。馬諦斯理智的色彩處理大膽有效果，強調、省略都恰到好處，無懈可擊。波納爾不愧是一位色彩魔術師，在色彩方面來講，是我第一個喜歡的畫家。

　　因最近我到歐洲、東北亞、東南亞等地寫生旅行，受郁特里羅的影響比較深。郁特里羅畫了無數街景、道路、牆壁，雖然是寫生，但他的技巧和靈性蓋過普通寫生的意義，可以說他畫的是他自己的夢幻。

　　〈拉威寧街〉作於1911年，是郁特里羅作品中我喜歡的一件，強力的厚塗、完善的均衡、明暗的對比很適切，筆致豪邁，感受性極高，色彩處理奏出新鮮的調和美感，是天真樸素的好作品。

郁特里羅　拉威寧街　1911
油彩、畫布　53×65.1cm

基本上，若能得悉一位藝術家最喜愛的作品，或是其欣賞的風格流派與前驅者，我們便能以此為鎖鑰，理解他的創作立基之所在和自我期許之方向。葉火城這段話確實是一把很有價值的鎖鑰，使我們得以一窺他的藝術觀。首先，很有趣的是，其實葉火城不只指明他印象最深的作品，還提到馬諦斯（Henri Matisse）、波納爾（Pierre Bonnard）、勃拉克（Georges Braque）和畢卡索（Pablo Picasso）等四位喜歡的畫家，其中他更特別提及馬諦斯的用色「大膽有效果」，並讚譽波納爾是一位「色彩魔術師」，在用色方面，是他最喜歡的畫家，由此可見色彩的運用正是葉火城最重視的藝術表現要素。其次，葉火城最後才說出他印象最深的作品，即巴黎畫派中以街景畫聞名的郁特里羅的〈拉威寧街〉，並形容為「強力的厚塗、完善的均衡、明暗的對比很適

馬諦斯　畫室裡的畫家
1916　油彩、畫布
146.5×97cm
巴黎龐畢度中心典藏

切，色彩處理奏出新鮮的調和美感，是天真樸素的好作品」，足見葉火城最欣賞的乃是其中的色彩美感，以及油彩厚塗所產生的質感。

　　從這把「鎖鑰」我們可以知道，葉火城最看重的繪畫特質正是色彩的表現與油彩的肌理，而由此反觀他的作品，其中的用色與質感的呈現，確實可見其細心之經營。此外，葉火城會選擇這件〈拉威寧街〉，除了形式特質的表現之外，畫中的主題，即城市街道的景觀，應該也是讓他印象深刻的原因之一，因為街景畫亦是葉火城喜愛的題材，儘管他不像郁特里羅那樣專注於繪製城市街景。葉火城1927年入選第一回臺灣美術展覽會的作品〈豐原一角〉（P.19上圖），畫的正是豐原的街景，其後在他的創作生涯當中，葉火城也畫了許多以街景為主題的作品，且不限於臺灣。尤其當他出國遊歷時，更常於各大城市寫生，留下不少街景畫作。

▎亞洲城市街景

文藝批評家班雅明筆下於城市中生活的漫遊者（flâneur），喜以冷冽之目光注視人生百態。街道就像漫遊者的起居室，也是他觀察人群的最佳所在，因為街道不只是一個城市展現出現代化程度以及本地文化的櫥窗，同時也是當地人每日生活的日常空間。

葉火城曾遊歷歐亞各地，也愛畫城市街景。他雖鮮少進入後街巷弄的庶民世界，但也不愛畫觀光景點，而為街道上的建物與人物畫出具有在地風情的姿態。葉火城不像一般觀光客，只把目光焦點放在有名的地標景物，反而對城市的現代風貌與街頭上往來的人群感到興趣，把這些景象畫下來，儘管他也不全然像是個漫遊者那般關注城市裡的日常生活與物質文明。

例如葉火城曾畫過一張題名為〈東京市街〉的作品，其中的景象就不是著名的地標景點，也不是日本的古典傳統建物，而是東京街頭尋常的一景。畫中的建築雖是西式樓房，但並非十分高聳的高樓大廈，所以也絕不是特別繁華的商業區，如新宿、銀座或池袋等有名的熱鬧地帶，不過也仍有日本現代城市的感覺。

亞洲地區的街景，葉火城還畫過新加坡，如〈新加坡小鎮〉（P.60）與〈新加坡中國街〉（P.61上圖）。在構圖上，兩件作品都是傾斜透視，從斜向的角度描繪街道。這種構圖方式一向為葉火城所偏愛，他早期的〈豐原一角〉（P.19上圖）就是類似的構圖（不過此畫的視角較高，故仍有些不同），而且還有許多不同年代的風景畫與街景畫也都有採用此類構圖法。相較於單點直向透視的畫法，此種構圖比較不會顯得單調呆板，而且能夠畫出街道上其中一面的街屋，使畫面更顯生動。

〈新加坡小鎮〉裡的街屋應是商店或小吃店，而且還有一些攤販，顯得頗有人氣的樣子。街道上的房屋雖為洋樓，但有一幢屋舍上有斜頂

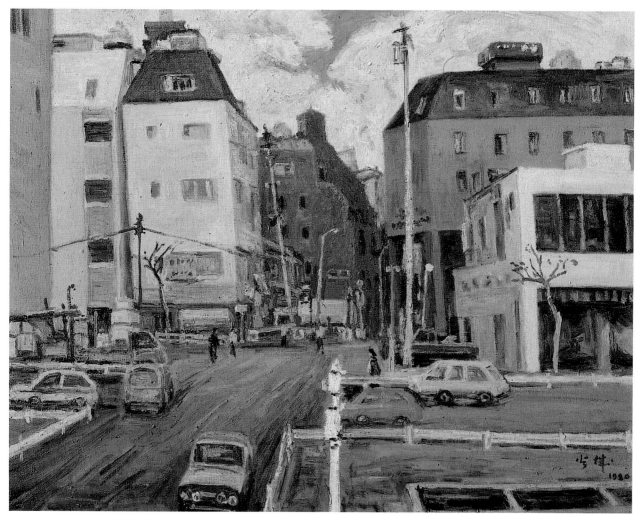

葉火城　東京市街　1980
油畫　53×65.1cm

的樓閣，頗具東方風味，再加上遮雨棚的設置，總體上使人感到東洋與
西洋相混和且有熱帶風情的南洋文化特質。其中的景觀雖有些現代化，
但並非全然摩登先進以致失去在地特性，仍然保有東南亞的地方風情。

　　〈新加坡中國街〉則雖以「中國街」為名，但中國特質並不明顯，
南洋景觀反倒較為突出，例如遮雨棚、木製百葉窗扉及在陽臺邊晾曬衣
物等景象，都更像是在一般南洋城鎮，而未必特別像在唐人街等華人聚
集地。此外，這件作品畫的是港口邊，此種港邊情景亦是葉火城經常取
材的主題，在臺灣、在日本、在東南亞還有在歐洲，他都曾畫過。特別

[右頁上圖]
葉火城　新加坡中國街
年代未詳　油畫
91×116.8cm

[右頁下圖]
葉火城　香港晨光　1981
油畫　80.3×100cm

是新加坡本就是城邦島國，臨海的港邊景觀自然也很有地方風味。畫面右方遠處隱約可見數棟高樓，其中一幢較近也較大，故稍微明顯，看起來像是公寓大樓，這也顯示新加坡的城市化的發展。

　　亞洲的港口，葉火城還畫過香港。〈香港晨光〉是以俯瞰的角度畫出港口中船隻進出的景象，對向遠方是一座山丘和透出晨曦的天空，近處則是港邊設施和許多棟臨海之高樓。這的確很符合一般所認識的香港大樓林立且海港繁忙的印象。類似俯瞰視角繪製的亞洲港口城市還有〈泰國廟〉(P.62)，這件作品當中前景廟宇的油彩肌理，以及後方港口

葉火城　新加坡小鎮　1979
油畫　72.5×91cm

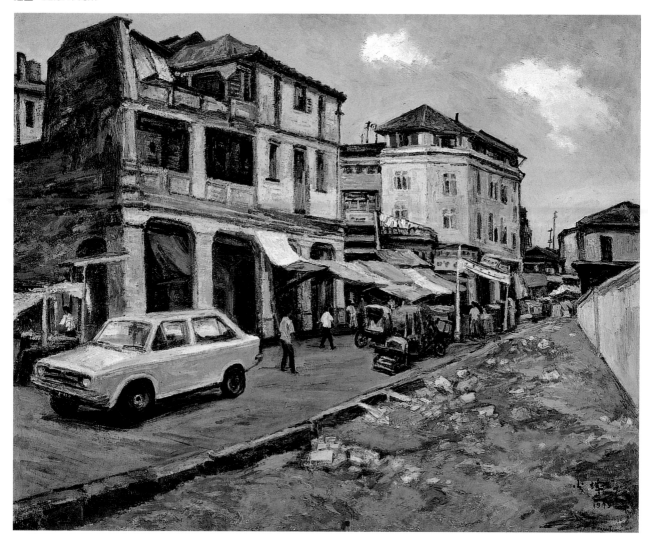

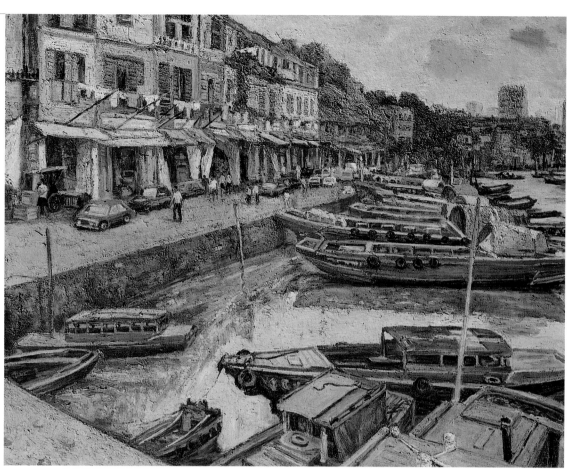

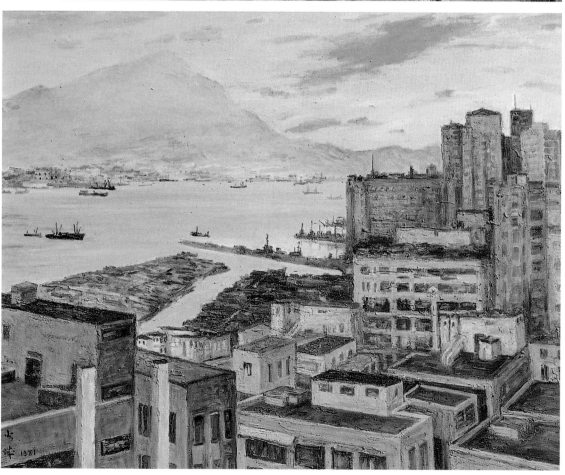

的黃綠色水面與天空大片近似鵝黃色的雲朵，都超越了單純寫生的表現，效果相當突出，的確是葉火城作品中的佳作。

除此之外，葉火城還到過菲律賓的首都馬尼拉，並畫過當地知名地標景點〈馬尼拉教堂（一）〉。這件作品雖然是他少數以觀光景點為題的作品，且採正面構圖，並無特殊之處，不過其中的椰子樹與殖民地樣式的建築，仍可見出當地的歷史與人文風情。在馬尼拉，葉火城也還畫了當地的公園〈馬尼拉公園〉，顯示他仍有注意到當地一般市民的日常休閒活動，而不是只用觀光客的目光巡遊該城。

[右頁上圖]
葉火城　馬尼拉教堂（一）
1973　油畫　45.5×53cm

[右頁下圖]
葉火城　馬尼拉公園　1979
油畫　38×45.5cm

葉火城　泰國廟　1983
油畫　80.3×100cm

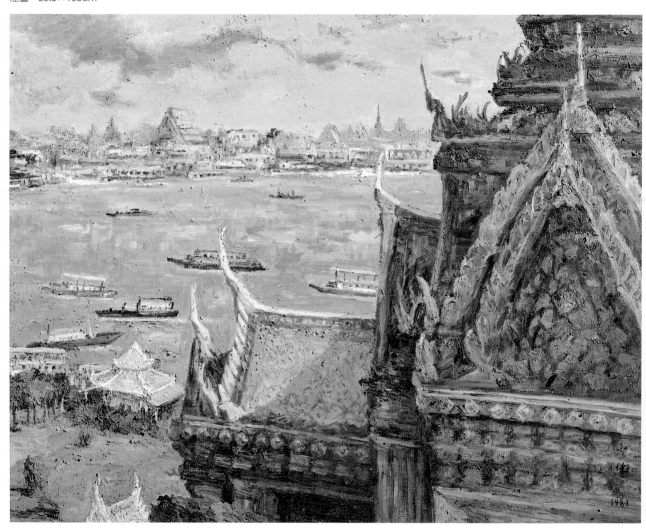

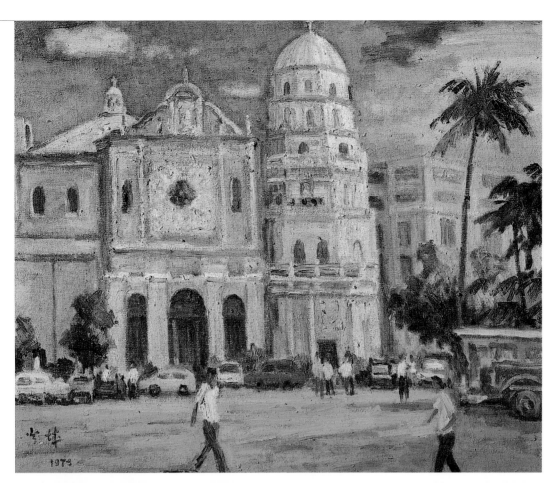

歐洲巡禮

　　以前戒嚴時期，臺灣人民許多權利都受到限制，出國還得要申請許可。葉火城相對較幸運，因為教育工作的關係，葉火城曾數度奉派出國，但主要是前往日本，且負有考察美術教育或工業設計教育的任務。退休之後，他則有更多閒暇時間可從事遠程旅遊及寫生，因而留下許多歐洲城市與風景的畫作。這類作品有些是單純的風景畫，像是〈斯德哥

葉火城　斯德哥爾摩港口
1975　油畫　38×45.5cm

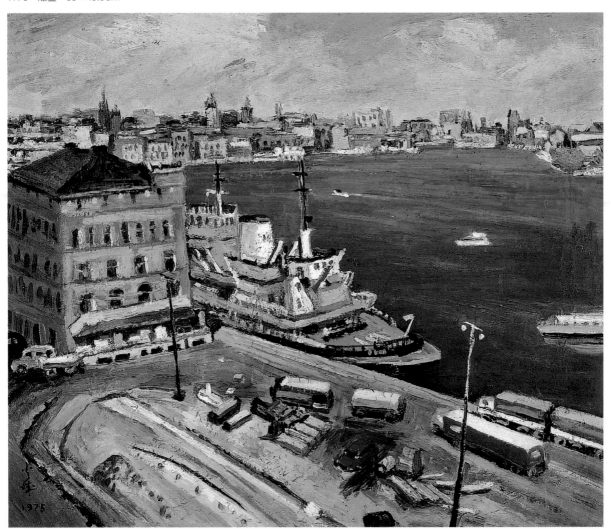

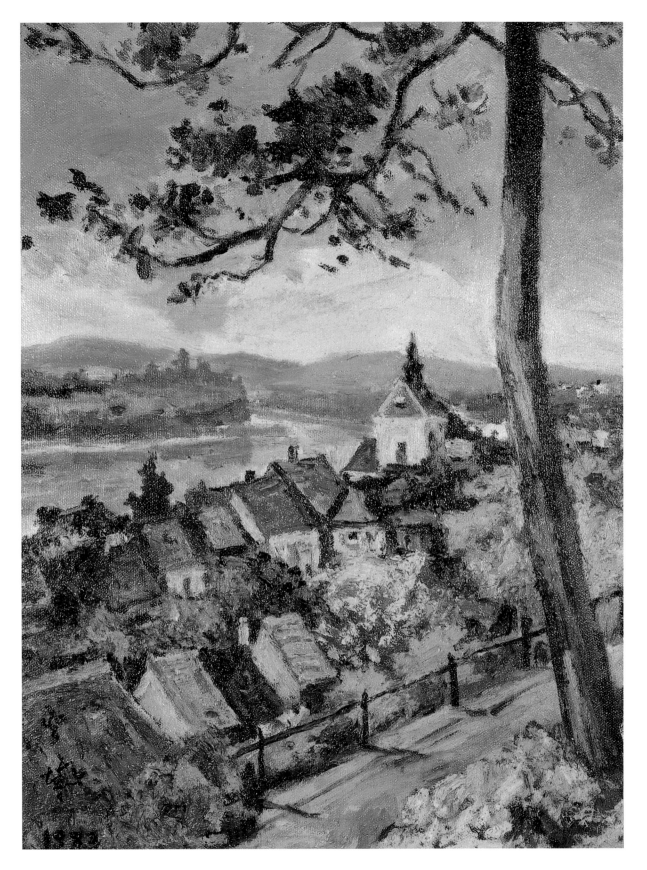

葉火城　坎城春色　1975
油畫　50×60.5cm

爾摩港口〉就和〈香港晨光〉（P.61下圖）相仿，同樣是以俯瞰的角度畫下港
口的情景與遠方的建築，不過這件作品的用色更為鮮明，如海面的普魯
士藍、停泊的大船甲板的翠綠色，以及前景貨櫃車與轎車的鮮紅色，都
讓景緻更為鮮活。

　　類似的俯瞰視角，〈歐洲風景〉（P.65）也有採用，只是畫面的主題不
是港口，而是河邊的城鎮。這幅畫作的構圖也是運用傾斜透視，從斜向
的角度描繪近景的山徑與河邊的屋舍。不過相較葉火城其他運用傾斜透
視的作品，此畫的構圖更為複雜一些：S形蜿蜒的河道又將視覺導線引
向左方，讓空間更有層次感，此外前景山徑旁的大樹，更使畫面增添變
化。在用色方面，河對岸山丘的粉紫色與倒影，亦和樹木的草綠色與屋
舍的紅色屋頂恰成對比，讓色彩更有變化。

　　〈坎城春色〉也是斜向構圖，不過視覺焦點較為集中，位於畫面
中心作為主題的紅瓦樓房確實頗具蔚藍海岸風情，且兩旁的棕櫚樹更突

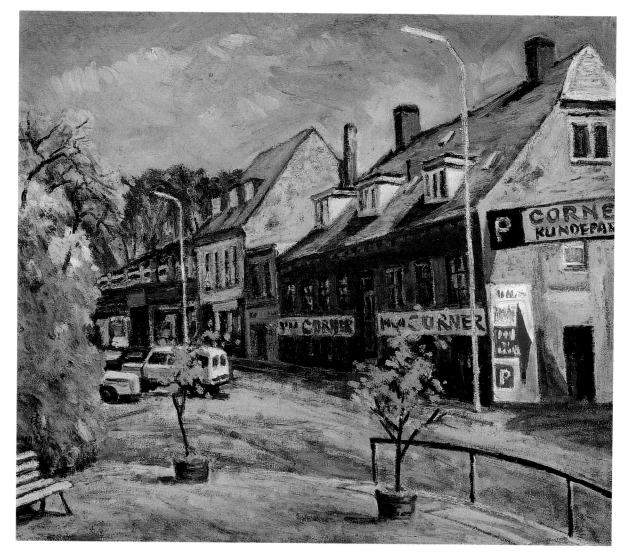

葉火城　北歐房屋　1975
油畫　45.5×53cm

顯出坎城的特色風貌。同樣是斜向構圖的還有〈北歐房屋〉，但較有
小城鎮的地方風味，房屋本身雖看不出特殊風格，然而從較為陡斜以
防積雪的屋頂仍可推斷此地應該是在歐洲北方。附帶一提，畫中看板
的「Kundepark」（顧客停車場）是德語和北歐諸國之北日耳曼語一系當
中都有的詞彙，故可更加確定是在德語系或北歐國家。

　　〈北歐房屋〉描繪的不是觀光景點或有特殊風情的景觀，但反而
更有一般歐洲城鎮的日常生活感。這是葉火城歐遊寫生創作格外耐人尋
味之處。除此之外，〈歐洲鄉景〉(P.68) 與〈露天咖啡店〉(P.69) 兩件作品也
同樣很有歐洲市鎮的生活氛圍。這兩件作品也都有採用斜向構圖，不
過〈歐洲鄉景〉看來又更近似之字形構圖，因為後方尚有一排白色的街
屋，以及許多往來人群和車輛，讓構圖更有變化。雖然此件畫作在用色

上，樹木及分隔車道與人行道的安全島上的草皮的綠色格外顯眼，但右方人行道路面的粉紫色和近景路上一名女性的深紫色衣著，更增添色彩的變化，且亦十分調和。畫中沿著人行道擺放的咖啡座桌椅，的確很有歐式生活風情。至於〈露天咖啡店〉的標題雖無特別指明是在何處，但左方牆面上的店名是義大利文，故應該可推論是在義大利所繪。這種在街邊撐著陽傘的咖啡座，不只在義大利，在歐洲各地都尋常可見，成為歐洲城鎮日常景觀的一部分。而且畫中街屋牆面的質感，也很有歷史感，在葉火城的油彩肌理表現力之下，更添其滄桑魅力。

在義大利羅馬，葉火城也有留下寫生創作，〈羅馬古城〉(P.70)就是一例。此畫中古城牆面的土黃色，以及部分的深褐色與綠色，更增添此

葉火城　歐洲鄉景　1978
油畫　72.5×91cm

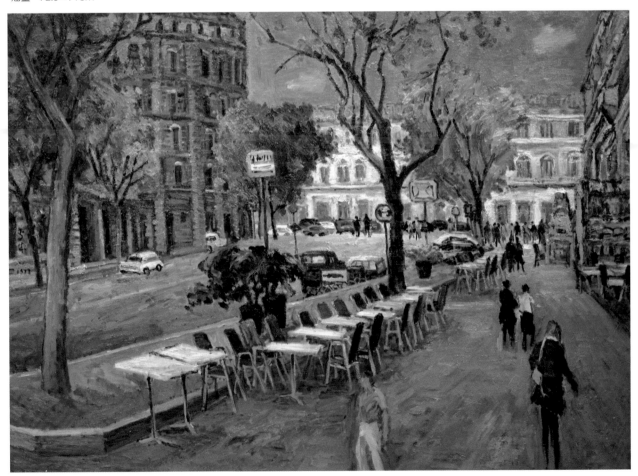

古城遺跡之歲月演化質感。不過，葉火城不是只見畫意式（picturesque）
的古味或觀光客必遊之古蹟景點，〈羅馬新綠〉（P.71）就畫出羅馬的尋常
街道與普通民房。標題的「新綠」與占據畫面大半的樹木蓊翠綠葉，也
顯示了羅馬不是只有古代遺址和近代所建的屋舍，大自然仍保有一定的
餘裕。其實歐洲的城市規劃，公園的花木或街道旁的樹蔭都是舉目可
見，想必這也是吸引葉火城之處。自然與人文之和諧共處，方為一個城
市的魅力能長存之所在。

當然，歐洲也有專為觀光遊覽所造之設施，如葉火城也畫過〈雍富

葉火城　露天咖啡店
年代未詳　油畫
72.7×90.9cm

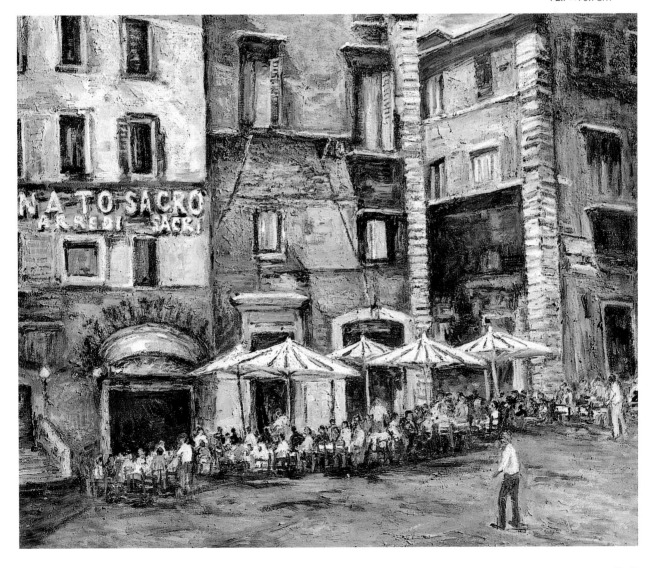

葉火城　羅馬古城　1976
油畫　72.7×90.9cm

勞山登山鐵道〉（P.73上圖），雍富勞山登山鐵道就是現今通常所譯之「少女
峰登山鐵道」（Jungfraubahn）。原文是德語，標題是音譯。少女峰登山
鐵道位於瑞士，葉火城所繪之地點應是登山鐵道起點所在之市鎮格林德
瓦（Grindelwald），但他沒有畫火車到站之情景，卻以斜向構圖畫出城
鎮之景觀與遠方積雪之山峰，讓人得以更聚焦於此山城之美和山景之壯
闊。

　　不過，葉火城似乎還是更喜歡帶有歷史風味的歐洲景觀，且不限只
運用斜向構圖。像是〈古堡之門〉（P.72）就是用縱向構圖，但其透視並不
特別深遠，反而把觀者之視覺重點聚焦於古堡之拱門，特別是門邊的牆
面。此牆面乍看雖只是白色，但仔細觀之，白色顏料之下仍有淺褐色、
淡紫色與淺藍色隱約透出，而有豐富之質感與色彩的表現，半掩之雕花
鐵門和門後綠意盎然的景象，更添多層次之空間感，中間掛著的紅色鐵
鎖亦是極具視覺趣味之點景。另一件〈古堡（一）〉（P.73左下圖），其牆面
之豐厚質感亦另有一番風味。另一件〈歐洲風景──古巷〉（P.73右下圖）雖

葉火城　羅馬新綠　1976
油畫　31×41cm

看不出景象所在，但其中近景之石材牆面與遠方高聳之城堡，都很有歐
式風情。葉火城喜歡畫岩石，並為人所稱道，而歐洲古堡的建材大多以
石頭為主，故很適合他一展畫技，且顯出歐洲之人文歷史風貌。

　　至於花都巴黎，葉火城也曾造訪。〈塞納河畔〉(P.74)，如標題所
示，即是在貫穿巴黎的塞納河旁所畫，河面上還有汽艇。不過這件作品
真正的視覺重點，應該還是河畔那幢立面寬闊、中央有座塔樓和馬薩式
屋頂（Mansard roof）的建築物。作品標題雖然沒有寫明，但從建築外觀
來看，仍可判定是巴黎市政廳（Hôtel de Ville），儘管葉火城把屋頂畫成
偏紫色，實景其實為黑灰色。再加上河上的阿爾科萊橋（Pont d'Arcole）
的拱形造形，更可確定取景所在。在巴黎諸多景點當中，市政廳對一
般觀光客而言並不特別知名，但建築本身也是歷史建物，故仍有可觀之
處。葉火城選擇以市政廳入畫，並從河畔取景，仍可看出他獨到的眼
光。

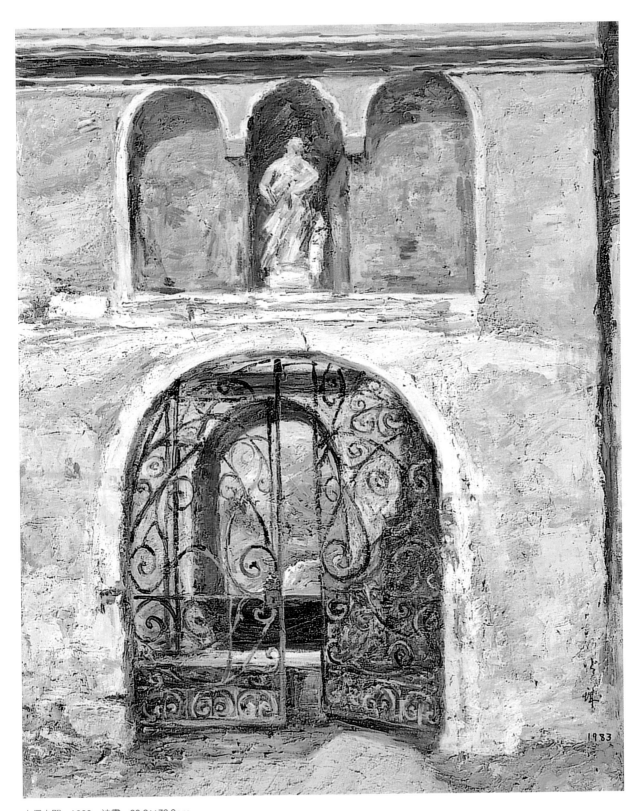

古堡之門　1983　油畫　90.9×72.2cm

[右頁上圖] 葉火城　雍富勞山登山鐵道　1976　油畫　41×53cm
[右頁左下圖] 葉火城　古堡（一）1986　油畫　90.9×72.7cm
[右頁右下圖] 葉火城　歐洲風景──古巷　1987　油畫　90.9×72.7cm

73

水都威尼斯

與葉火城同一世代的臺灣前輩藝術家，如有機會出國旅遊，特別是若能前往歐洲，則往往喜愛以之入畫。其中像是晚葉火城六年出世的張義雄（1914-2016），甚且更於1980年移居心目中的藝術之都巴黎，而常常以歐洲名城為創作題材。張義雄因晚年居住在巴黎，故當然創作許多以花都之景象和人物為主題的作品。很有趣的是，除了巴黎之外，張義

葉火城　塞納河畔　1976
油畫　50×60.5cm

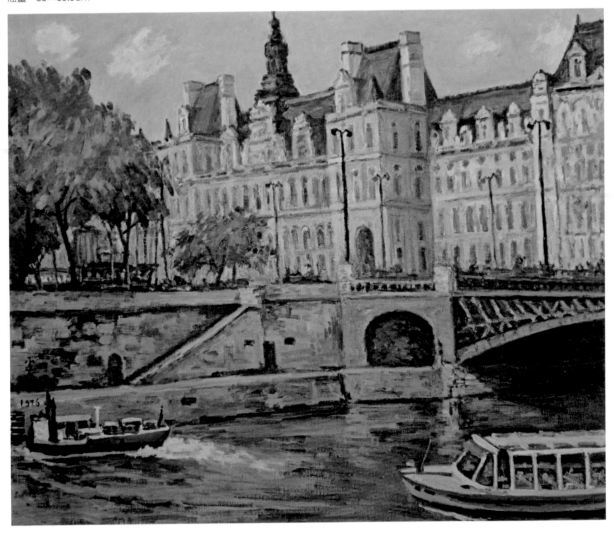

雄畫過最多的歐洲城市應該就是威尼斯，而葉火城也畫了很多張威尼斯風景畫。聞名於世的水都威尼斯，不只建築物建於水邊且運河渠道滿布全城，景觀奇特，其歷史與文化背景也別具特色，也難怪藝術家喜愛以之入畫。

葉火城畫威尼斯，雖然也有著名景點，如〈威尼斯大橋〉，即遊客必往之著名石橋里亞托橋（Ponte di Rialto），但除此之外，他並不特別愛畫威尼斯最有代表性的景點，即被拿破崙稱譽為世界的客廳的聖馬可廣場（Piazza San Marco），或是廣場上的聖馬可大教堂（Basilica Cattedrale

葉火城　威尼斯大橋　1983
油畫　91×116.5cm

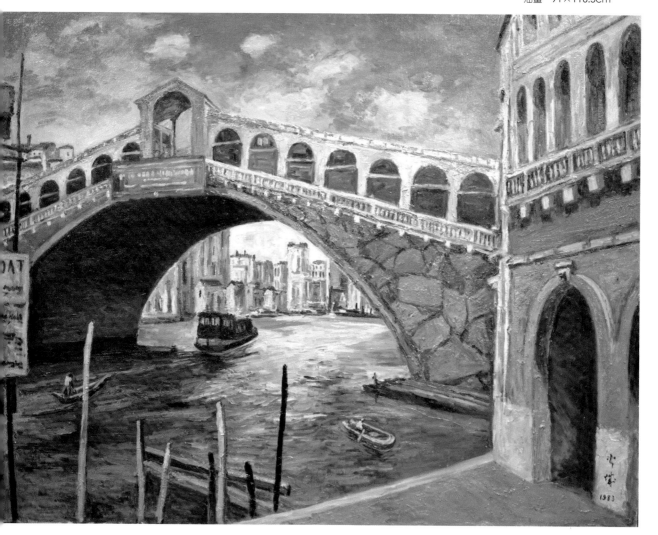

[右頁上圖]
葉火城　威尼斯　1975
油畫　53×65.1cm

[右頁下圖]
葉火城　威尼斯運河畔
1984　油畫　24×33cm

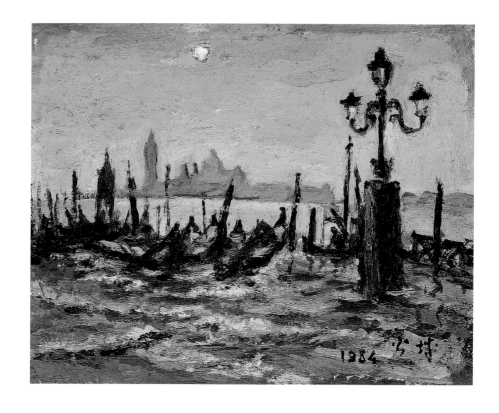

葉火城　水都夜景　1984
油畫　尺寸未詳

Patriarcale di San Marco）和聖馬可鐘樓（Campanile di San Marco），以及周邊的總督宮（Palazzo Ducale），反而畫在此廣場對面的聖喬治馬焦雷島（San Giorgio Maggiore），以及島上由知名建築師帕拉迪歐（Andrea Palladio）所建之教堂。像是〈威尼斯〉就是一例，〈威尼斯運河畔〉也是在斯拉夫人堤岸（Riva degli Schiavoni）上，面向聖喬治馬焦雷島所繪。

　　此外，由〈水都夜景〉中大運河（Canal Grande）對岸之建物的輪廓所見，我們可知畫中遠景也是聖喬治馬焦雷島與教堂。至於近景部分，更有威尼斯特殊造形之街燈與此地獨有的貢多拉（Gondola）小船，充分展現出水都迷人的魅力。較特別的是，此作品嘗試以夜景入畫，且筆觸相對較為粗獷豪邁，這在葉火城的創作中並不多見。對岸景象的輪廓線有點模糊，確實頗有夜色迷濛之感，天空則以較淺的銘黃色畫出月光，並映射於運河上，整體色調十分和諧，但前景又用上稍微明亮的藍色與些許的綠色，使色

威尼斯運河上的貢多拉小船是
該地一大風景特色。
（王庭玫攝）

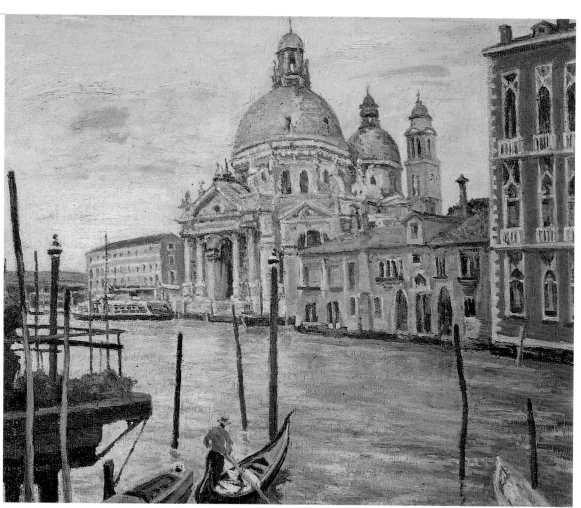

彩表現較為活潑，不致凝滯，再加上靈動的筆觸，更將堤岸邊波濤起伏的動感，呈現得淋漓盡致。夜裡的威尼斯一樣美麗，更少了喧囂，讓人可靜心觀賞月色與水波交響的美感。此畫應是葉火城較為隨心盡情之創作，其中用色與筆觸的生動活力，自有其引人注目之處，且與水都特有的夜景美感相互融合，的確是一件值得細品的佳作。

　　或許是威尼斯之美格外能引發藝術家的靈感，葉火城不只以其創作當作見證紀錄，且使他想要嘗試不一樣的構圖與用色方式。除了〈水都夜景〉（P.76上圖），〈威尼斯小巷〉當中的土堆與樹叢的色彩和質感肌理，也有豐富的表現，上方天空的淺淡粉紅色亦很特別，且與建築物的紅瓦與牆面的土黃色十分融洽。

　　對於威尼斯特有的交通方式，葉火城的〈威尼斯運河〉即畫出如一般城市中的公車一般的公共汽船，但其中仍有手划之小船，表示威尼斯傳統與現代共存的景象。至於〈水都高廈〉，畫面前景則有貢多拉小船停泊，河岸邊的「高廈」也很有在地特色。威尼斯由於是建立在潟湖上的城市，其「高廈」基本上不可能和尋常城市中的高樓或大廈等高，由於先天地理的限制，城中樓房能建成如此高度已屬難得，由此可見當初經濟之繁盛。威尼斯共和國在春秋鼎盛之時，不僅曾孕育出提香等威尼斯畫派的畫家，其城市本身就是悠遠迷人的藝術品，難怪眾多藝術家都

[左圖]
葉火城　威尼斯運河　1983
油彩、畫布　91×116.8cm

[右圖]
葉火城　水都高廈　1975
油彩、畫布　80×100cm

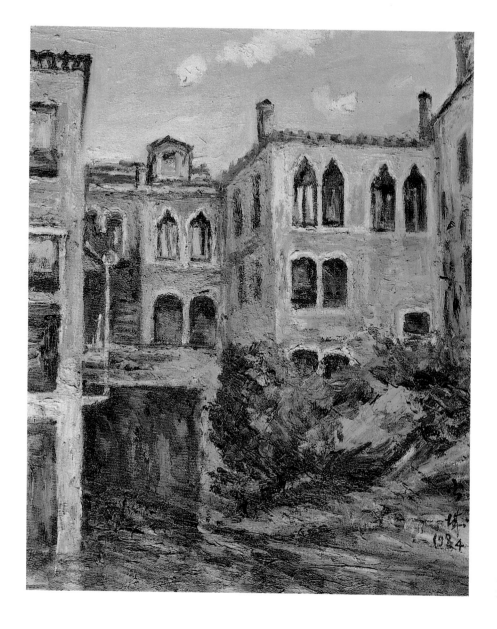

葉火城　威尼斯小巷　1984
油彩、畫布　45.5×37.9cm

於此流連忘返，留下許多美麗的畫作。

　　從這些葉火城於歐亞各地遊覽寫生的作品來看，他不只將私心喜愛
的郁特里羅的用色風格與構圖方式融會貫通，且充分捕捉到各個城市的
獨特美感與生活風貌，呈現於畫面之中。雖然他未必真的深入漫遊到城
市底層，庶民所生活的街角巷弄，但其作品中仍有一定的日常生活感，
絕非觀光客旅遊景點的圖繪紀錄而已。並且其油彩肌理所經營出的豐富
質感，也的確有新鮮的調和美感，更是天真樸素的好作品，就像他所稱
譽之郁特里羅的風範。

四・厚塗質感的風景

葉火城的風景畫最受肯定，常用厚塗法營造出富有質感之肌理，且在厚實筆觸中，
亦可見出細心經營之構圖與豐富的色彩，以及他對本土風景的熱愛情懷。

[右頁圖]
葉火城　海岸（局部）　1990　油畫　60.5×72.5cm
[下圖]
約1950年，畫友們去卓蘭寫生。前排左起：陳石連、李石樵、葉火城。

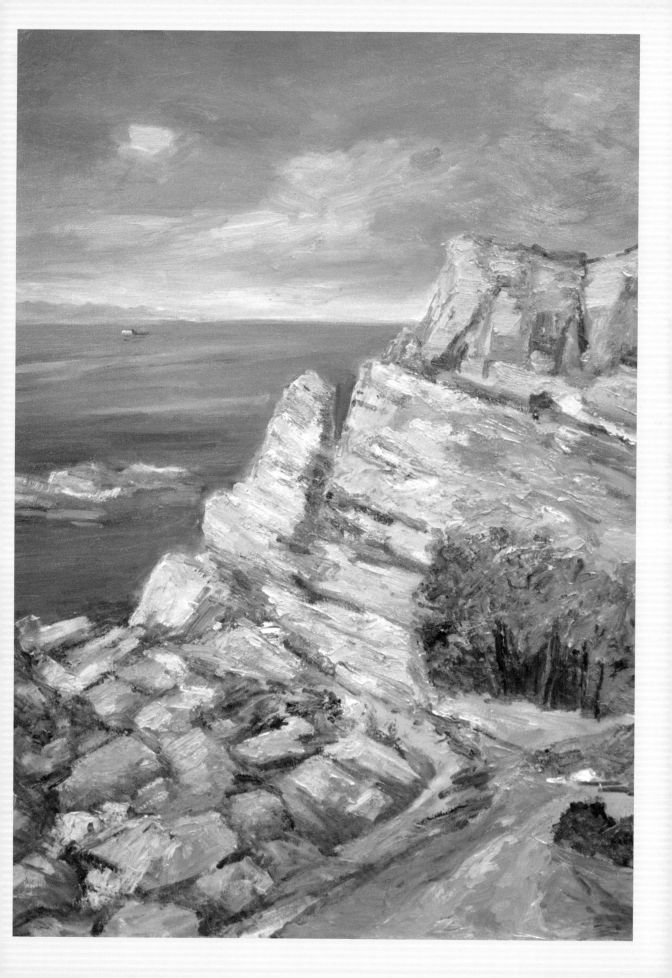

饒富變化的色調與複雜的筆觸質感

　　若依傳統繪畫題材類型的分法，如風景畫、人物畫與靜物畫等，葉火城的畫作中應當是風景畫的數量最多，也最受肯定。他常用厚塗法營造出富有質感之肌理，且在厚實筆觸中，亦可見出細心經營之構圖與豐富的色彩，以及他對本土風景的熱愛情懷。

　　1979年，當葉火城於臺北市阿波羅畫廊舉行油畫個展時，藝評家莊伯和特別寫下〈葉火城油畫展〉一文，對展出的創作有以下的評語：

　　葉火城的油畫大體以風景為表現主題，擅長紅、黃色調，採用厚塗法，似乎少加亞麻仁油，對於表現建築物或岩石的質感尤有心得，特別具有一種厚重的雕刻感覺。有時他以面塊色彩畫天空，頗有裝飾趣味，連畫水也常以乾澀的筆觸層層加上，藉線狀色塊配合，表現海、溪流或運河的深度。

波納爾　窗　1925
油彩、畫布　108.6×88.6cm
倫敦泰德美術館典藏

　　他的色調饒富變化之妙，但大體統一於紅、黃色調中，有時從他作品所呈現的厚重而複雜的筆觸質感，似乎可以感受到他作畫時的一股熱情。筆者曾經想他的畫板必也像他的畫面層層厚厚，經年累月有如陳年老牆。但意外地發現他的畫板甚是乾淨，色相分配甚是整齊，才恍然大悟，作畫是需要冷靜思考的，再看他的色調，特別是連明度最高的黃色，也運用得很穩定，而不是飄浮於畫面上的。

　　在這段話當中，莊伯和首先指出葉火城的創作以風景畫為多，且常用紅、黃色調與厚塗法，因而營造出厚重而複雜的筆觸質感。也因為如此，畫中的建築物或岩石的質感，特別具有一種厚重的雕刻

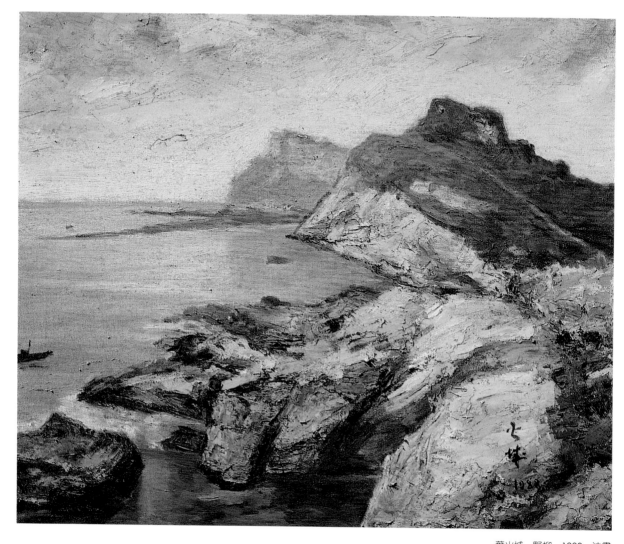

感覺。其次，莊伯和也由葉火城的畫板（應是指調色板）之上，色相分
配整齊有致，認為葉火城作畫的態度是冷靜的，而非即興塗抹。此文對
葉火城畫作的解析，的確很能掌握其作品的特色，並有清楚的歸納。
尤其若對照前述葉火城受《雄獅美術》月刊之邀談「印象最深刻的作
品」，他除了舉出郁特里羅的〈拉威寧街〉(P.56) 之外，還特別讚賞波納
爾是一位「色彩魔術師」，並且說在用色方面，是他最喜歡的畫家，可
見葉火城好用紅、黃色調，多少是受到波納爾的後印象派畫風之影響。
不過，縱然此種影響確實存在，葉火城仍走出了個人特色，因為他的色

調仍與波納爾有所不同，甚至他的風景畫當中的用色其實也不只限於紅、黃色調而已。

　　例如〈野柳〉（P.83）這件作品，其中占畫面面積比例最大的海面與天空，色調就是以粉紫色為主，近景的海面則是藍色和黑灰色。臨海的山壁雖是黃色，但也調和了乳白色與米黃色，中景山丘上亦有綠色植物，遠方山壁更以淺紫賦色，近處岬角更摻入暗棕色與黑色，使顏色顯得十分複雜多樣。無論如何，這件作品絕不能說是以紅、黃色為主調。另外，前述〈大甲溪〉（P.39）當中山景所使用的高彩度的藍色，「火炎山」系列（P.42、43）裡用到的紫色，亦使人相當驚豔，足見葉火城的風景畫作不是僅有一套固定的用色方式。

　　不過葉火城確實較常使用紅、黃色調，只是他並不會只用這兩種色彩，且即使紅、黃兩色是主調，畫面上也常運用別種顏色，使作品顯得多采多姿卻又相互協調。像是〈澎湖古屋〉這幅畫作右側的古厝雖以紅黃為主，但牆面的肌理十分豐富厚實，絕不會使人覺得色彩單調，再加上左側石牆的粉紫色和右下方的藍紫色，與略帶淺紫色的藍天相互輝映，以及海面的藍綠色，更使整件作品彷彿為色彩的交響曲，各式顏色相互激盪，卻又能和諧統整。

　　就此而言，葉火城的創作雖承襲了後印象派的風格，但他絕非只是大師們的學徒，仍有其個人的特色。更重要的是，葉火城不是僅將印象主義或後印象畫風習得上手，繪製出美麗的風景畫而已，在他的作品中，景色本身固有其美感，但經由他細心經營的形式表現，如井然有序的構圖、色彩的豐富性與肌理的質感，這些景色之美也被提升至更高的層次，使我們更能充分體認到臺灣本地風土的秀美與壯麗。

　　或許也可以這麼說，葉火城之所以花費如此多的心力於臺灣各地寫生，創作出各式風景畫作，除了出於他對藝術的熱愛、臺灣風景的秀麗，他的鄉土認同情懷，應該也是很重要的動力來源。並且，在葉火城筆下，他的色彩運用與肌理質感的表現，絕非為了炫技或只重視形式本身的美感，而是跟畫中的主題相結合，從而將臺灣特有之自然景象和人

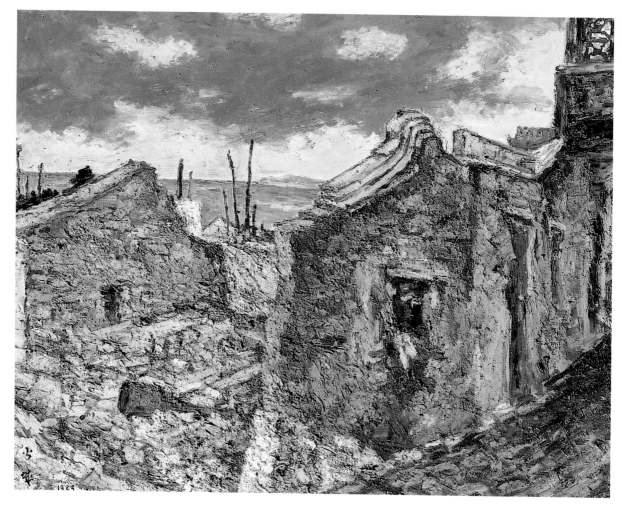

葉火城　澎湖古屋　1985
油畫　72.7×90.7cm

文風貌以凝練的藝術化手法給呈現出來。葉火城不僅愛畫他久居的中臺
灣地區的風景，他也曾遊歷國內各地，畫出臺灣有高山又環海的多樣化
地理景觀，且這些不同型態風景的畫作，都同樣可看出他所投注的鄉土
情懷。

▌崇山峻嶺之美

　　臺灣雖是島嶼國家，但是也有中央山脈、雪山山脈、玉山山脈、阿
里山山脈和海岸山脈等五大山脈縱貫南北。在不到三萬六千平方公里的
面積上，就有分布超過兩百六十座海拔三千公尺以上的高峰，是全世界

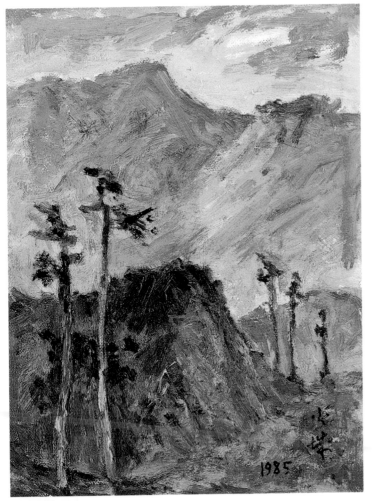

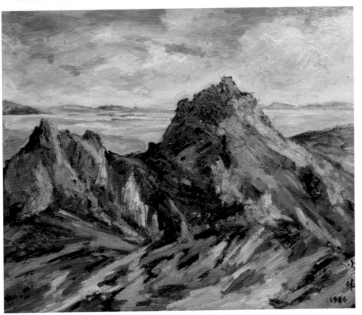

高山密度最高的島嶼之一。最高
峰玉山主峰更有三九五二公尺的高
度。因此，臺灣畫家常以高山或中
低海拔之山丘為題材，也是很自然
的事情。在葉火城一生的創作中，
以山峰為主題或是有出現山景的畫
作，也不在少數。像是葉火城在臺
灣中部地區的寫生畫作中，山景畫
就占有不少且令人印象深刻，除
了上述的〈大甲溪〉(P.39) 與「火炎
山」系列 (P.42、43)，以中橫沿路風
景為題材的〈橫貫公路〉(P.41上圖)
與〈太魯閣〉(P.41下圖)，其中山壁
的畫風尤其展露出他對色彩、肌理
與構圖的掌握功力，可見他對山景
題材畫作的投入。

〈山景〉這件作品畫的也是
高山的景色，近景是以黃色和棕色
為主，中景的山頭色彩十分豐富：
右側以暗紅為主，但也混入多種顏
色，左側則有植物生長，故以綠色
為主調。然而，中景部分不管是紅
色或綠色，明度都偏低，恰與後方
遠處山峰的高明度色彩形成對比，
因而也拉開了空間的距離感和構圖
的前後層次感，亦豐富了整張畫的
色彩表現，而且遠山與天空的大筆
筆觸，也增加了崇山峻嶺的粗獷

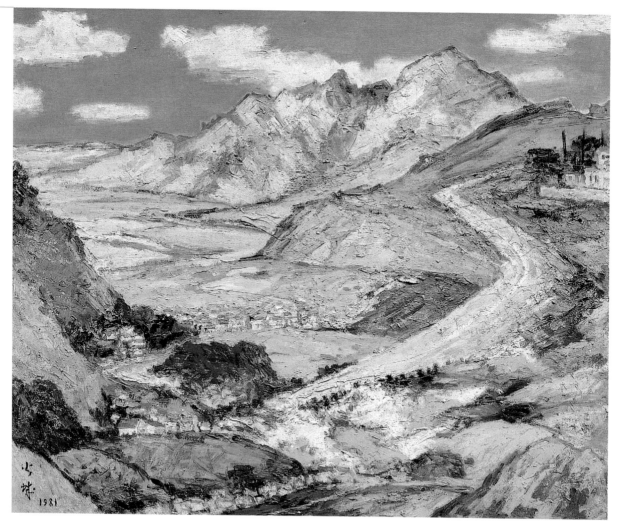

葉火城　硫磺谷　1981
油畫　60.6×72.7cm

感。這件作品確實表現出臺灣高海拔地形的壯麗美感。

　　同樣具有山景之粗獷壯麗美感的作品還有〈晚霞滿山頭〉。這幅畫作的表現重點並不在於前後的空間感，而將焦點置於中央的山巔。這座矗立於雲海中的山峰，造形十分特別，色彩也不是只限於紅、黃色調，除了表現有植被的綠色，更有藍色與紫色點綴其間。前方用畫刀或大塊筆觸所營造出的厚實質感，不論細看或遠觀，都有豐盈的多重質地與多樣色彩，值得仔細品賞。此作的確為葉火城風景畫中的上乘佳作。

　　至於〈春雪〉（P.88）則更為特別，幾乎沒有前、中、後景，只有被大片春雪覆蓋的景象。眾所周知，臺灣平地並不降雪，只有高海拔地區才會下雪，故此景必為高地。葉火城所採用的筆觸也很流暢，且混和了多種顏色，其中白色固然是主調，但在白色之下仍有黃、棕、綠、藍、紫等豐富的色彩。若只微觀細部，幾乎使人以為是張抽象畫，可見質感肌

[左頁上圖]
葉火城　山景　1985　油畫
25.5×17.5cm

[左頁下圖]
葉火城　晚霞滿山頭　1986
油彩、畫布　38×45.5cm

[右頁上圖]
葉火城　山色　1991　油畫
72.5×91cm

[右頁下圖]
葉火城　溪流　1990　油畫
80×100cm

理的厚實。

　　此外，〈山色〉也是一件較為特殊的作品。其中的空間感雖有縱深的層次性，但不是逐步遞高以顯出遠山的高聳感，反而畫出山谷向下延伸的深邃感，以及近處山壁的陡峭與嶙峋的質感，和中景混和藍色與綠色的多彩表現。遠處的山峰雖只是近於平視的高度，卻有雲深不知處的神祕感。〈溪流〉不僅色彩與筆觸的運用很特別，層層的山嶺與逼仄的溪谷更有壯美之感，的確頗有「萬山不許一溪奔，攔得溪聲日夜喧」之情景。臺灣高山的風貌，確實具有多樣多變的多重樣態，不能視為只有單一的典型景象，葉火城筆下的山景畫的不同形貌，適足以作為見證。

　　而且葉火城不只畫高山景色，臺灣中低海拔的山丘，他有時也以

葉火城　春雪　1984　油畫
31.5×41cm

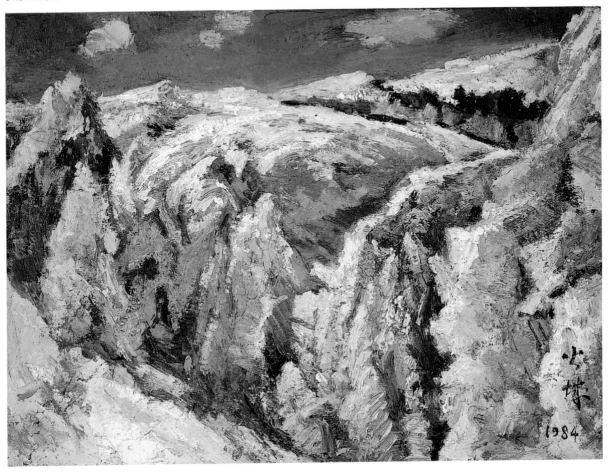

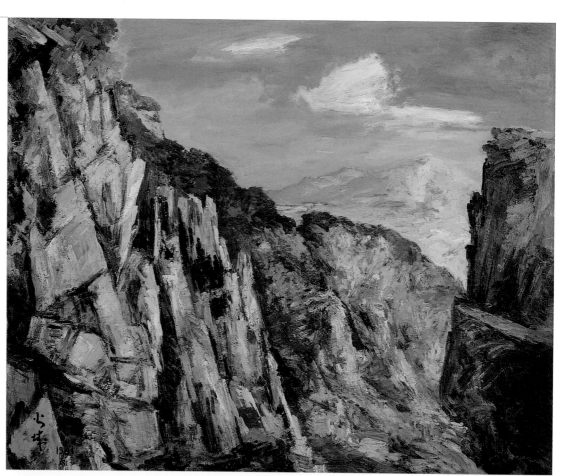

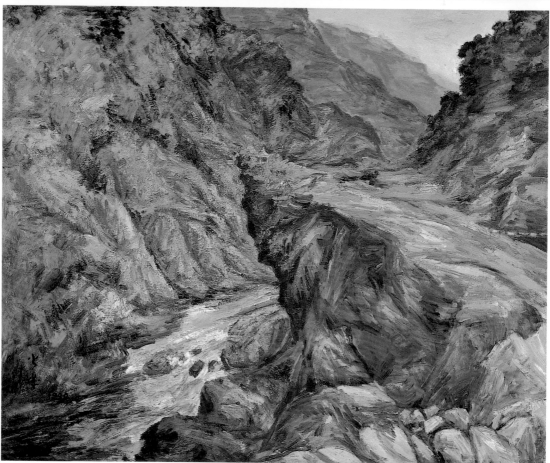

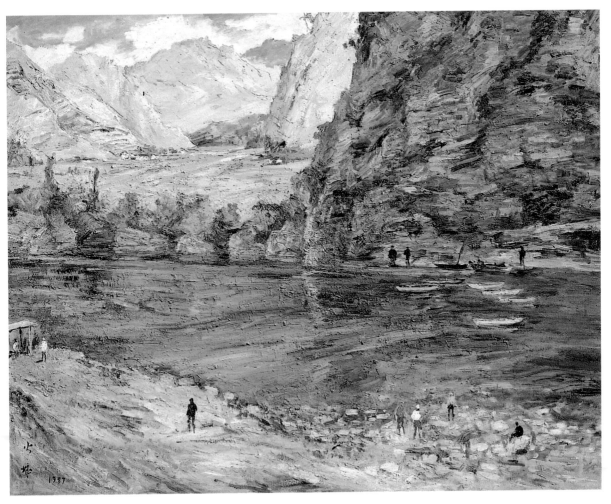

葉火城　濛濛谷　1987
油畫　91×116.8cm

之入畫，例如〈硫磺谷〉(P.87)。硫磺谷位於陽明山國家公園，是臺北市近郊的著名景點。葉火城是以之字型的構圖及俯瞰式的視角，畫出谷地的整體地貌。近處以黃色、棕色、紅色和綠色為主，但有白色的煙霧升起，且與白色的路面連成一氣，但其間用上高彩度的藍色，相當特別，使整幅畫作顯得更為鮮活。另外，在臺北近郊，葉火城也畫過〈濛濛谷〉。濛濛谷位於新北市新店區，此畫中的山景雖非主題，但其中的湖光山色，以及民眾遊憩的情景，的確也呈現出臺灣鄰近城市的山區的景象。

　　對於臺灣山地的特殊地形，除了〈硫磺谷〉以及前述的「火炎山」系列，葉火城也還畫過〈月世界〉。畫中前景是以俯瞰角度呈現山谷當中的情景，後方則應是高雄市燕巢區或田寮區的月世界山丘。所謂的

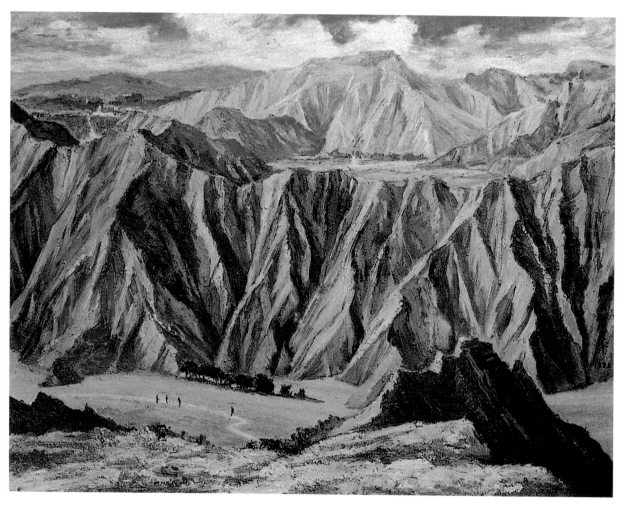

葉火城　月世界　1982
油畫　90.9×72.7cm

月世界，是一種地質學上的惡地形，因為此地主要是以泥岩組成，而泥岩由於透水性低，故遇雨就順坡流下，形成嚴重的沖蝕及植生貧乏的現象，使得這種地形不僅童山濯濯而且交通艱難，因此稱為「惡地形」，且由於地貌光禿，密布刀刃形的山脊與蝕溝，彷如月球表面，故民間也稱之為「月世界」。葉火城以畫刀和粗獷的筆觸，描繪溝痕密集且景色詭譎雄奇的特殊惡地形，確實將月世界的特殊光景鮮明地呈現出來。此外，他用黃色與暗棕色畫中景的山丘，遠方的山丘則用淺藍與淺紫，更突顯了此地月世界的整體空間的層次感。

　　至於葉火城晚年所畫的〈山景〉（P.92）與〈山路〉（P.93），雖然色彩與肌理的豐富性不如以往，但似乎更著重於人類與自然的互動。其實前述「中橫公路」系列（P.40、41）的作品，雖以峽谷與峻嶺之景象為主，但

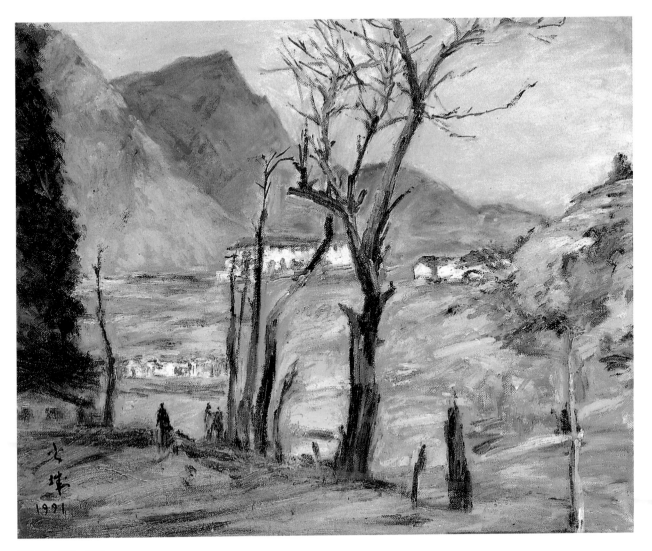

葉火城　山景　1991
油畫　尺寸未詳
第39屆中部美展參展

此條道路的開通，正顯出現代人類文明已進入自然之山林。對於經濟開
發與自然保育的衝突之議題，葉火城的創作雖較少直面呈現，但從他對
臺灣山嶺的崇高之美的呈現來看，想必他也應該不樂見自然山林被開
發、被破壞。

　　除了臺灣的山景，葉火城在歐洲旅遊時也畫過〈雍富勞山登山鐵
道〉（P.73上圖），這件作品前文已有提及，其中遠方積雪山峰之壯闊，以
及山城的景色，亦讓人印象深刻。此外，葉火城在日本也畫了〈北陸風
景〉（P.94）與〈淺間山熔岩〉（P.95上圖）等山景畫作。北陸是指日本本州中部
地區臨日本海沿岸的地方，為日本有名的多雪地帶，此幅〈北陸風景〉

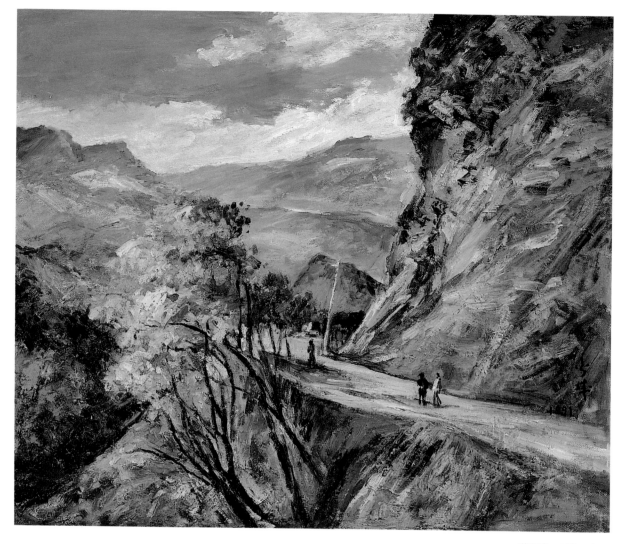

葉火城　山路　1991
油畫　60.5×72.5cm
第38屆中部美展參展

當中的遠山就被皚皚白雪所覆蓋。就山形來看，這座被雪覆蓋的遠山，
應該就是北陸地區知名的立山。這件作品的空間層次很分明：前景是綠
色的水面，中景是黃色樹葉的森林，後方則是藍中帶墨綠色的山丘，更
後方則為白雪覆蓋的遠山。色彩與肌理不僅有自身的美感，也加強構圖
的前後層次感，運用得確實很巧妙。至於淺間山則是位於群馬縣與長野
縣之間的活火山，故〈淺間山熔岩〉便以火山熔岩形成的地形為主題。
前景粗獷的筆觸確實頗有熔岩地貌的質感，後景的山峰則以淡紫色與白
色為主，前後層次也很分明。另外，葉火城也有一件〈箱根〉(P.95下圖)，
雖然這件作品不是以山景為主題，前景蘆之湖與碼頭才是真正的主題，

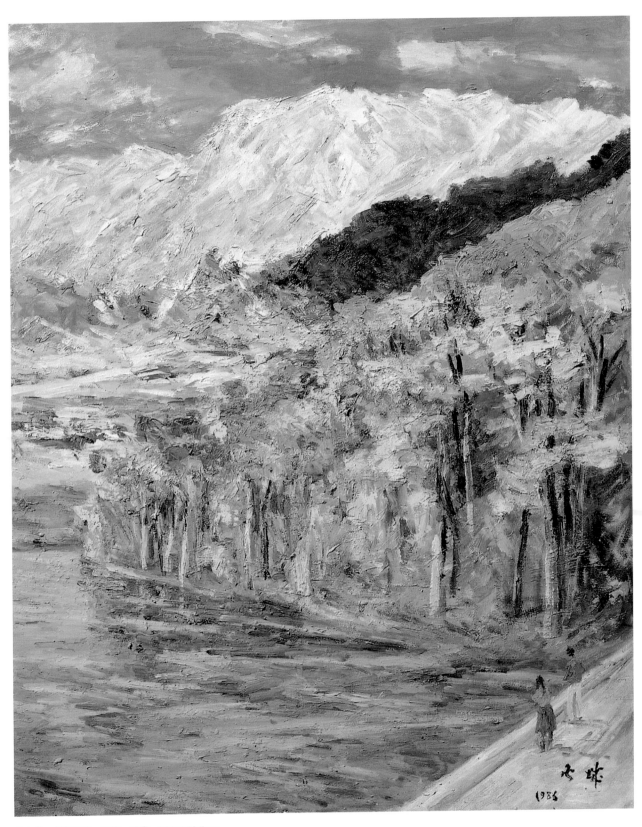

葉火城　北陸風景　1986　油畫　90.9×72.7cm

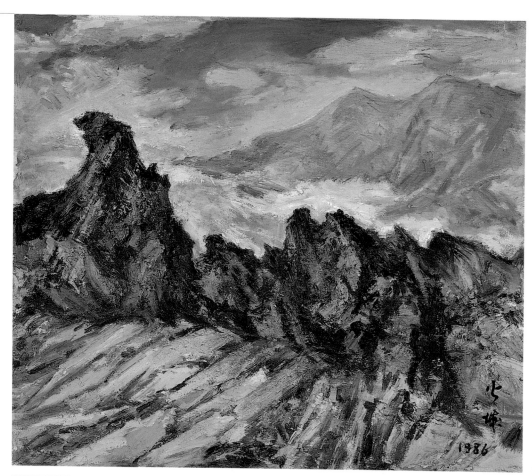

葉火城
淺間山熔岩
1986
油畫
45.5×53cm

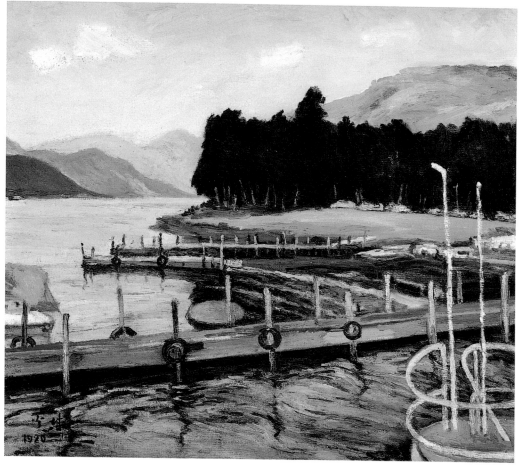

葉火城
箱根
1980
油畫
45.5×53cm

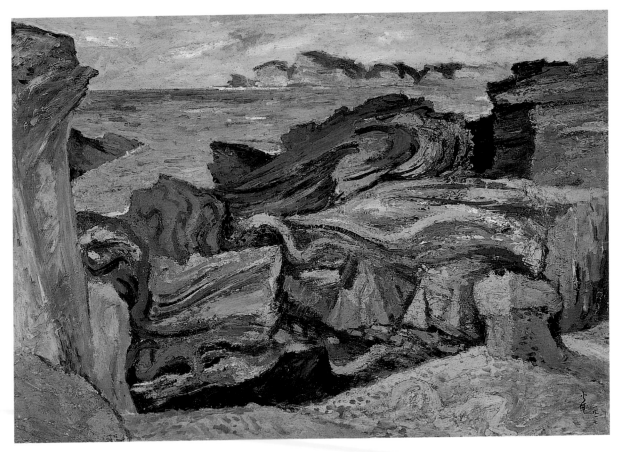

葉火城　岩石群　1967
油畫　80×116.5cm
第22屆省展參展作品

但遠方也有畫出山丘，且箱根山最高峰海拔亦有一千四百多公尺，故此畫仍有山間景色之感。就以上這些作品來看，可見葉火城確實很喜愛山景之壯麗。

▌海濱岩岸之美

　　葉火城畫過不少山景，但海景類的作品可能更多一些，特別若加上與港口有關題材的畫作。由於臺灣是個四面環海的海島國家，因此濱海的海景自然很可能是藝術家取景的題材。只是在戒嚴時代，臺灣海岸邊通常有軍警巡守，故藝術家也不便於此寫生，因而前輩畫家們雖偶有畫海景，但數量並不太多。不過葉火城卻留下許多以海景或港口為主題的

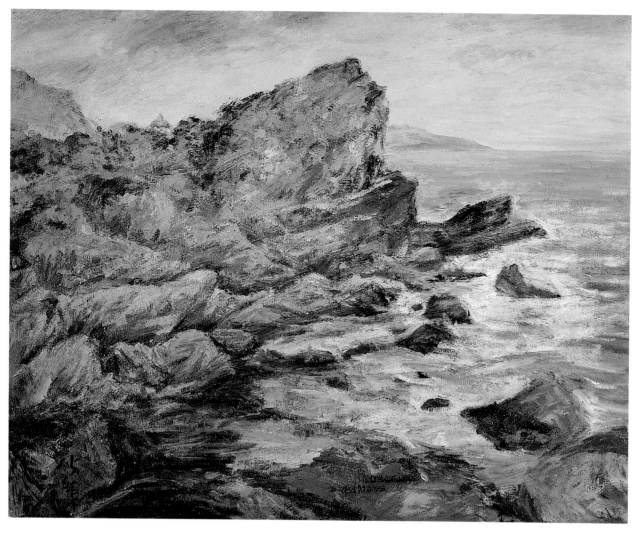

作品，確實相當特別，也足見他對與海有關的題材的喜愛。

　　然而，葉火城雖愛畫海濱風景，但海岸邊的山壁與礁岩往往才是他真正的主題，因為這類海景畫當中，岩壁與礁石通常占了更大的畫面，或是顯得較為突出，而不是海面或浪濤。像是〈岩石群〉就是很典型的例子，這些石塊不僅在構圖上位於畫面中心，且甚有分量。就色彩與質感肌理的表現而言，紅色與黃色的混融及粗獷有如漩渦狀的大塊筆觸，更把石塊的堅實造形給呈現出來，十分引人注目。而〈岩岸〉畫中海面雖占有一定比例，且有畫出浪花，但很明顯地，臨海的陡峭岩壁與周遭

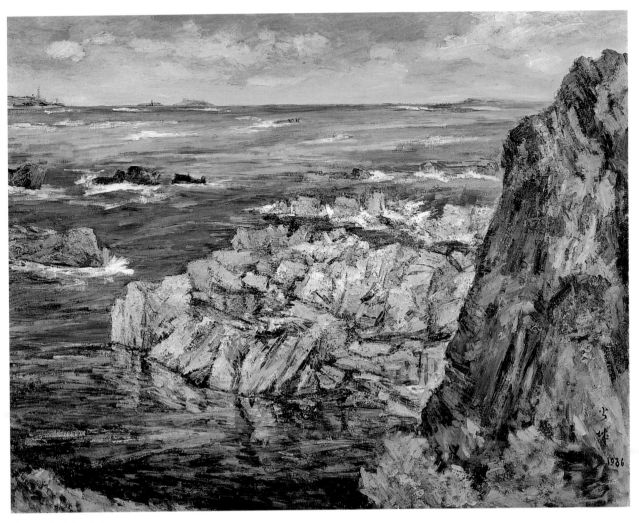

葉火城　岩石（一）　1986
油畫　91×116.8cm

的礁石才是真正的主題，多種的色彩與肌理的質感更強化了主題的重要
性。〈岩石（一）〉的海面畫法雖相當特別，不僅顏色豐富，前景的海
面更有倒影與相當的清澈透明感，但白色岩塊錯綜的造形，以及右側山
壁的質感，無疑更為搶眼。

　　即使像〈濱海岩〉這件葉火城少見呈現出海浪撲向岩岸之動感的
作品，其中以畫刀描繪山壁與礁石，顯現出油彩塊面突起的複雜肌理，
再加上後方山丘高彩度的藍色，海岸邊的景象似乎更吸引觀者注視之焦
點。葉火城畫作中真正以海濤為主題的作品，〈白浪〉是少數之一，畫
中波濤湧向海岸，激起浪花的動態感，確實讓人印象深刻。不過，右側

[右頁上圖]
葉火城　濱海岩　1983
油畫　80.3×100cm

[右頁下圖]
葉火城　白浪　1988　油畫
91×116.8cm

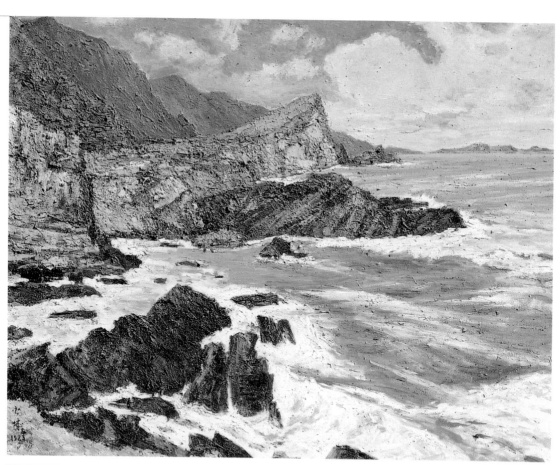

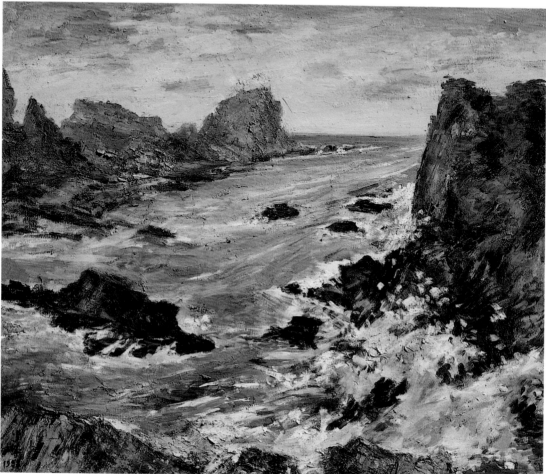

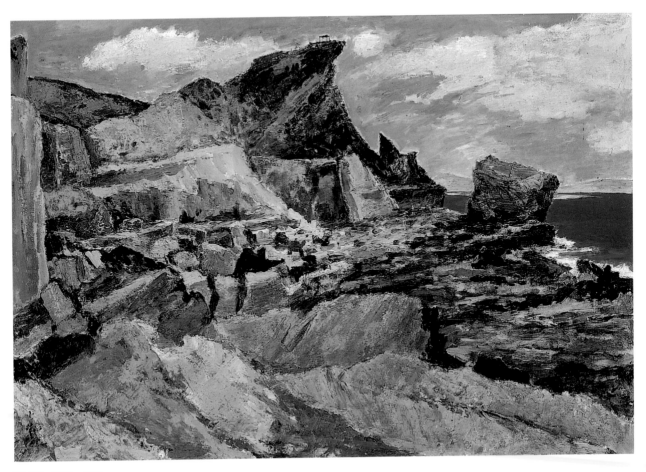

葉火城　礁岩　1968
油畫　80×116.5cm
第23屆省展參展作品

聳立的礁岩與左側向海面延伸的岬角，都不僅僅是單純的陪襯而已，油彩的肌理仍有相當的厚實感。

　　另外像是〈礁岩〉當中右側色彩相當飽和的湛藍海水固然很醒目，但占據更大面積畫面的岩岸及其肌理表現，絕對才是視覺重點。〈北海岸〉裡黃色的天空固然很亮眼，白色的海面也很特別，但左側多彩的岩岸也不遑多讓。而〈磯〉(P.102) 當中碧綠色的海面與天空色彩的處理雖很特別，但近景與中景的礁岩和石塊方為焦點主題，尤其下方岩石不僅混用了黃色、棕色與暗紅色，更加入亮黃、灰白、粉藍與暗紫色，形成複雜的肌理，也把臺灣海岸之磯石的形貌與色澤做出精彩的呈現。

　　葉火城的海景畫確實鮮少純以海洋洋面為主題，而是以海濱景象為主，且大多以岩岸風景為題材，很少畫沙丘與海灘，雖然臺灣西海岸

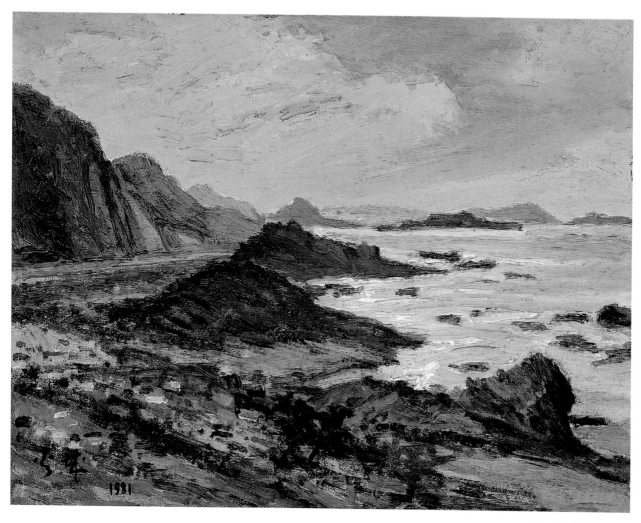

葉火城　北海岸　1981
油畫　31.5×41cm

是以沙岸地形較常見，可見他確實比較喜歡有岩石的景觀。也因為如此，葉火城常常於臺灣北海岸與東北角一帶寫生，除了1981年的〈北海岸〉，同樣標題的作品也有數件。1989年的〈北海岸〉(P.103上圖) 雖取景與構圖方式跟前作不盡相同，但岩岸的肌理仍是表現的重點。另外，〈海岩〉(P.103下圖) 這件作品雖未指明取景地點，但構圖與1989年的〈北海岸〉很近似，不過縱使是相近的位置與視角，葉火城亦仍有所變化，如兩者的筆法就很不一樣，肌理的效果自然也很不同。在北海岸附近，葉火城也畫過野柳，除前面提過的〈野柳〉(P.83)，另有一件〈野柳巨巖〉(P.104上圖)，兩者構圖亦不盡相同。至於東北角一帶，則有〈東北角之晨〉(P.104

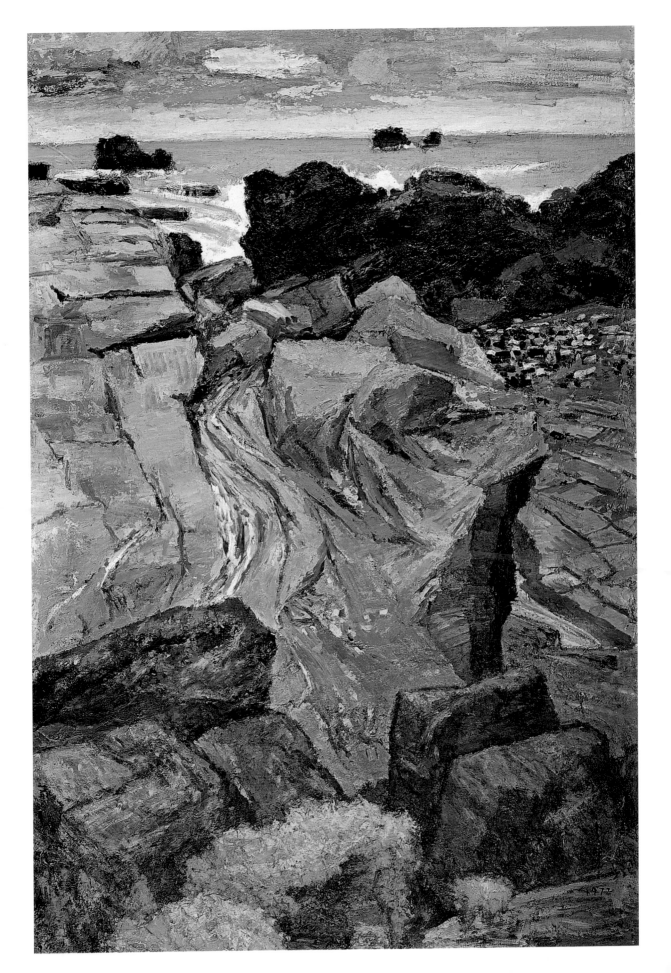

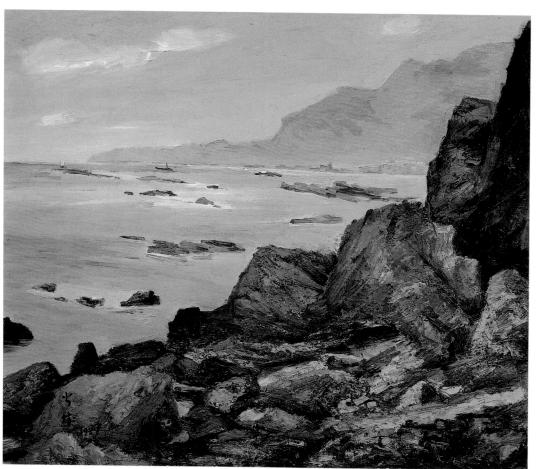

[左頁圖]
葉火城
磯
1972
油畫
116.5×80cm
第37屆省展
參展作品

葉火城
北海岸
1989
油畫
60.5×72.5cm

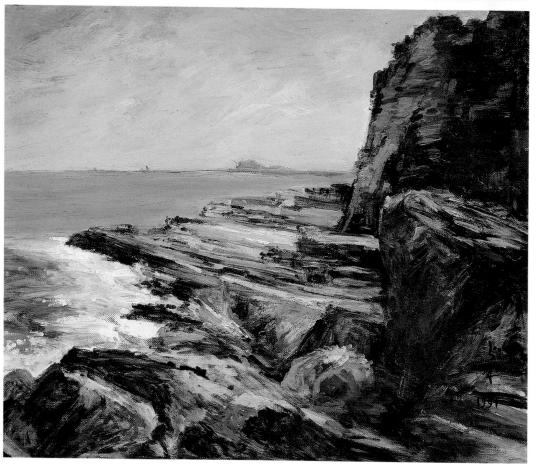

葉火城
海岩
1991
油畫
45.5×53cm

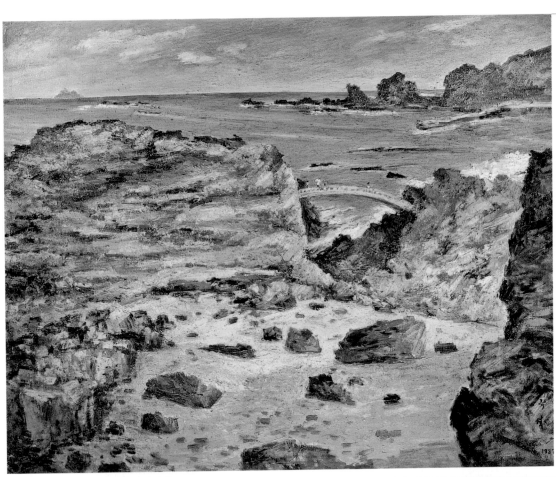

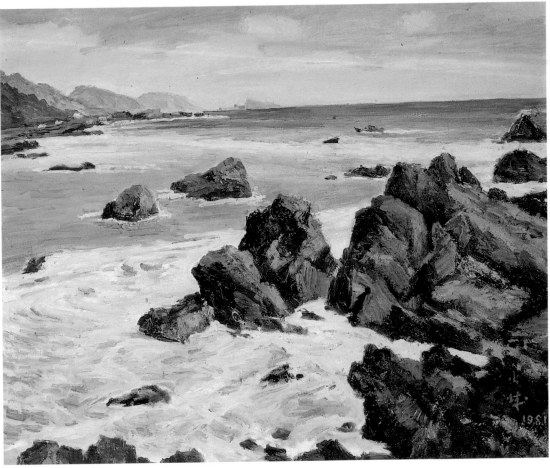

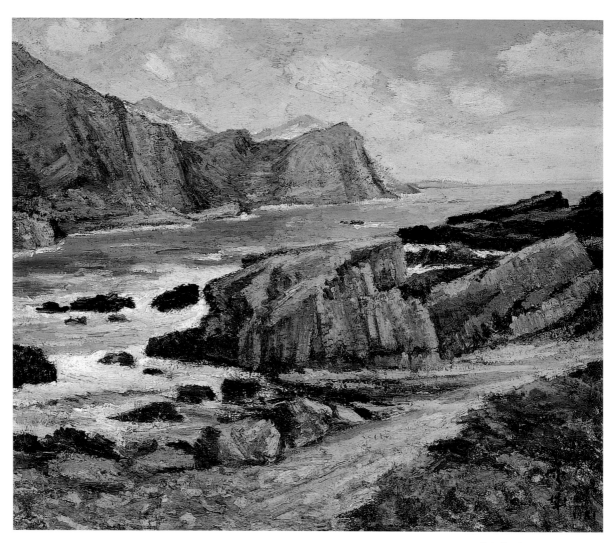

葉火城　鼻頭角海岸　1981
油畫　50×60.5cm

下圖）、〈鼻頭角海岸〉與〈龍洞〉(P.106) 等作品。

　　除了東北角與北海岸的岩岸，臺灣南方與東部沿海的岩石地景，
葉火城也都有畫過。如〈佳洛水〉(P.108) 畫的是墾丁國家公園內的知名
景點佳洛水（現名佳樂水），由於該地的砂岩和珊瑚礁久經強風和海浪
的侵蝕，故有著許多奇岩怪石，呈現出破碎且多樣的岩岸地形。臺東的
三仙臺，葉火城亦曾於該地寫生，如〈三仙臺〉(P.107上圖) 與〈三仙臺海
邊〉(P.107下圖) 兩件取景和構圖都很近似的作品，且都畫出當地著名的跨
海拱橋，不過筆觸與肌理仍有些差異。總之，不論南北與東西，葉火城
顯然對岩岸地貌情有獨鍾，對於崎嶇的海岸與嶙峋的礁岩深感興趣，且

[左頁上圖]
葉火城　野柳巨巖　1987
油彩木板　72.5×91cm
[左頁下圖]
葉火城　東北角之晨　1981
油畫　53×65cm

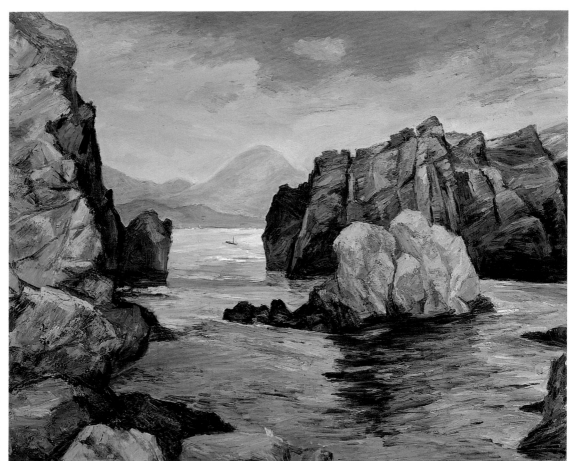

葉火城
龍洞
1989
油畫
91×116.5cm

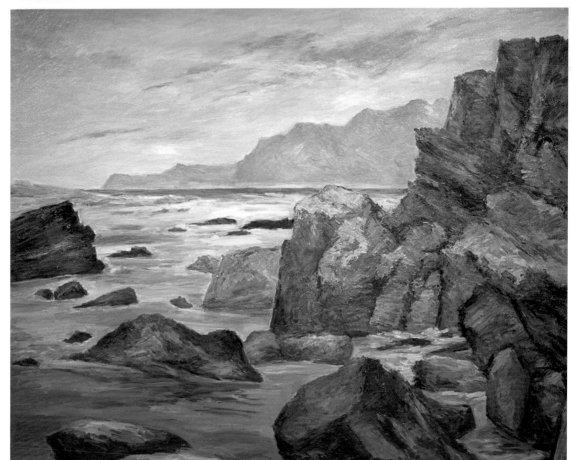

葉火城
龍洞
1990
油畫
91×116.5cm

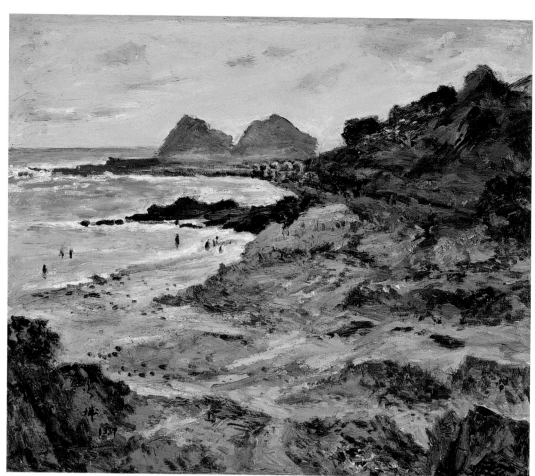

葉火城
三仙臺
1987
油畫
45.5×53cm

葉火城
三仙臺海邊
1988
油畫
72.5×60.5cm

以他多年來對油彩肌理與色彩表現的創作累積心得，鎔鑄於這些海景畫當中，畫出臺灣海濱岩岸的壯美。也難怪有評論者稱葉火城為「岩石畫家」，甚至還有推崇為「岩石聖手」。

　　當葉火城出國寫生，他也曾以濱海岩石之景觀入畫，像是日本的東尋坊，他就於1980年與1986年畫過兩次。東尋坊是一個地理景象相當獨特的海崖，位於日本福井縣坂井市三國町安島，屬於越前加賀海岸國定公園的一部分。〈東尋坊海濱〉即可清楚見到崖壁斷面的安山岩柱狀節理，葉火城以畫刀所營造出肌理，更把此種特殊地質的立體塊狀質感給

葉火城　佳洛水　1980
油畫　72.5×91cm

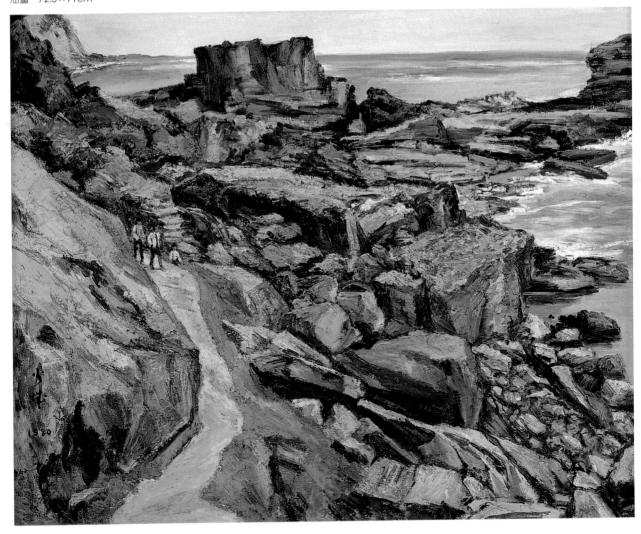

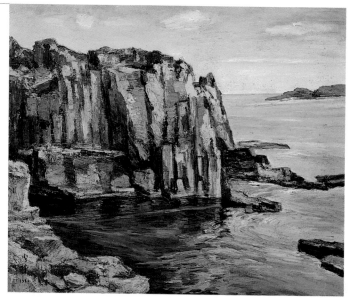

呈現出來；〈東尋坊之巖〉則以聳立的岩礁為主題，近景山壁的色彩與筆觸，亦有精彩的表現。在日本，葉火城還畫過佐渡島的景色，如〈佐渡風景〉就是以島上的山壁為主題，儘管前景的蘆葦與豐富的色彩也很引人注目。

▎人與海

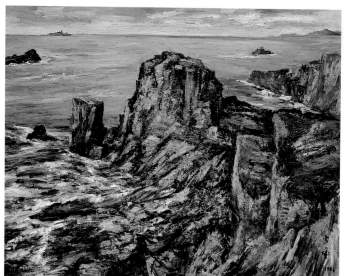

其實葉火城並不是只對海濱岩岸的地理景觀感到興趣，人們在此種地形環境下的生活，也是他關注的焦點。像是〈峽〉（P.110）當中近景突起的礁岩與遠方的山壁雖很顯眼，但畫中港口的小城鎮以及停泊的船隻，才是視覺中心，或至少也具有同等的重要性。至於〈夕陽〉（P.111上圖）這幅日落黃昏的溫暖色調滿布整個畫面的作品，雖既可視為以岩岸風景為主題的海景畫，但也可看成是滿布岩礁的小港口的風景畫，因為其中的船隻並非僅是單純的點景而已。除此之外，事實上葉火城也畫過不少以海港為主題的作品。像是〈濱海公路村落（鼻頭角）〉（P.111下圖）就是一例，〈小碼頭〉（P.112上圖）雖不確定是否在臺灣，

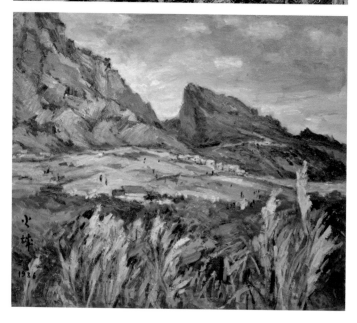

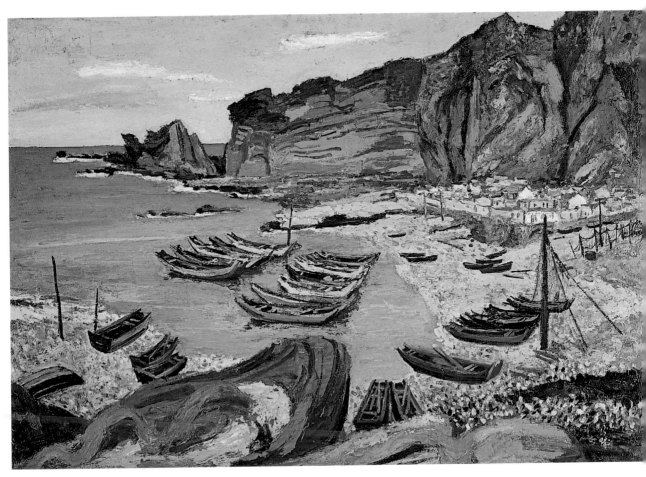

葉火城　峽　1966　油畫
80×116.5cm

[右頁上圖]
葉火城　夕陽　1986　油畫
38×45.5cm

[右頁下圖]
葉火城　濱海公路村落（鼻頭角）
1980　油畫　91.5×116.5cm

但也是港口情景，〈夕陽〉（1983）（P.112下圖）則是以碼頭的油料補給站或漁獲加工廠為主題，畫出漁港生活的情景，〈小漁港〉（P.113上圖）亦為尋常港口景象。就此而言，葉火城並非只關注自然風景，以海為生計來源的人們的日常生活，以及靠海地區的人文風貌，亦為他創作的題材。

　　葉火城也曾到過臺灣離島地區，如蘭嶼和澎湖，並畫下一些作品，且特別注意到當地的人文特色。例如到了蘭嶼，葉火城不免對當地達悟族的拼板舟感到好奇，故三件標題皆為〈蘭嶼〉（P.113-115）的作品，都是以拼板舟為主題，儘管圖中的礁岩並非不起眼的背景，但在地文化的典型事物才是重點。尤其值得注意的是，1977年的〈蘭嶼〉（P.114下圖）葉火城不只畫出拼板舟，還將達悟族的三角紋畫在內框與外框，確實非常有

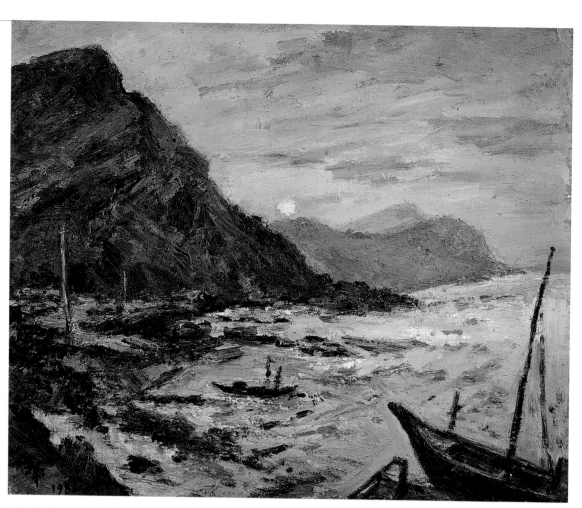

葉火城
小碼頭
1983
油畫
60.5×72.5cm

葉火城
夕陽
1983
油畫
91×116.8cm

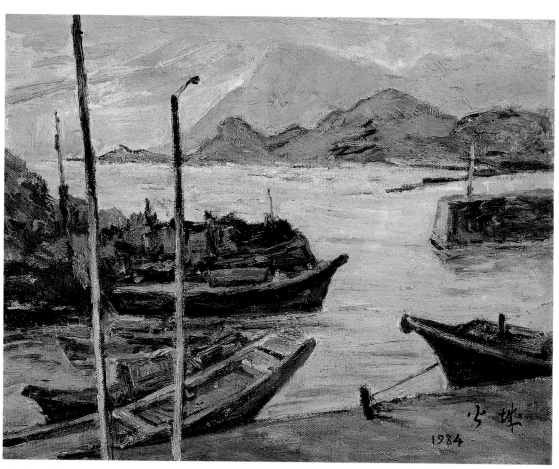

葉火城
小漁港
1984
油畫
27×35cm

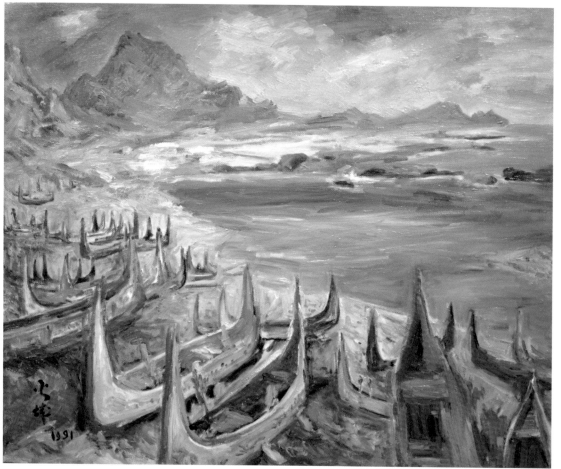

葉火城
蘭嶼
1991
油畫
53×65cm

顏水龍　蘭嶼印象　1975
油彩、畫布　81×100cm

葉火城　蘭嶼　1977
油畫木板　22×27cm

原住民風味且有當地文化特色。大葉火城五歲的前輩藝術家顏水龍（1903-1997）也曾畫過蘭嶼達悟族的拼板舟，有寫實的作品，也有近乎抽象的〈蘭嶼印象〉（1975），但葉火城仍堅守以較具象的方式予以呈現，並且很重視油彩之肌理。至於澎湖，葉火城曾畫過數件，但大多聚焦於港口情景，如〈澎湖港〉與〈澎湖漁村〉（P.116上圖），前文提到的〈澎湖古屋〉（P.85）則著重於呈現古舊屋舍的牆面質感，肌理確實相當豐厚且有顆粒狀的突起，頗像是當地建材咾咕石之質感。另外，以漁港碼頭為題材的作品還有〈小漁港〉（1988）（P.116下圖）、〈白漁船〉（P.117上圖）、〈漁村〉（P.117下圖）與〈船〉（P.119）等等。

前一章提及葉火城以東南亞（包括香港）與歐洲街景的作品當中，

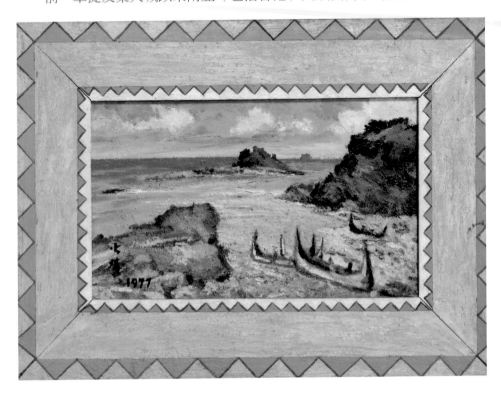

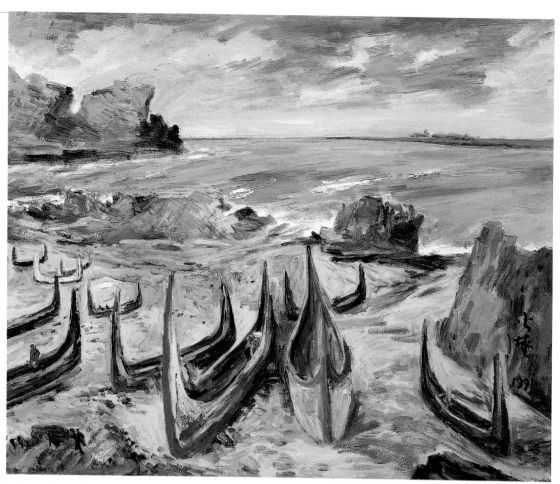

葉火城
蘭嶼
1991
油畫
53×65cm

葉火城
澎湖港
1980
油畫
72.5×91cm

葉火城
澎湖漁村
1980
油畫
72.7×90.9cm

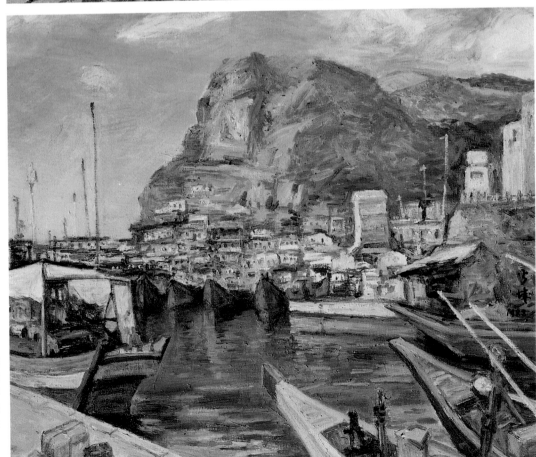

葉火城
小漁港
1988
油畫
60.6×72.7cm

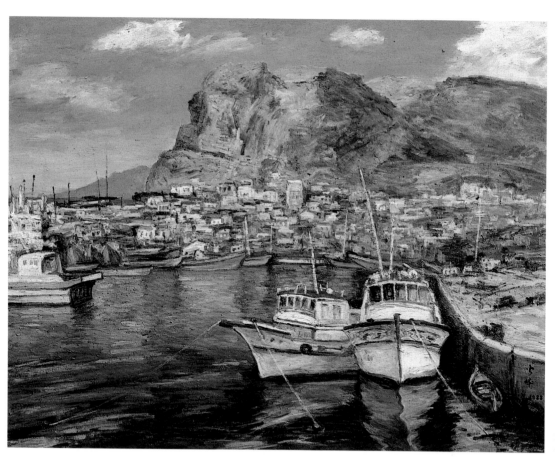

葉火城
白漁船
1988
油畫
91×116.8cm

葉火城
漁村
1989
油畫
45.5×53cm

有些亦是以港口城市為主題，故不僅在臺灣國內，葉火城在海外遊歷時也創作不少海港題材的畫作。由此我們亦可看出人類與海洋的互動，包括人們如何構築臨海的城鎮與船舶停泊處所，以及各地港市的人文特色，確實也是葉火城觀察與表現的重點。同樣出生於豐原的藝術家廖繼春也一樣很喜歡畫港口，只是廖繼春的風格較偏向野獸派，有些港口題材的作品甚至已捨棄具象表現，近乎抽象繪畫。但葉火城則仍堅持具象寫實，儘管有些作品的筆觸與用色較為大膽，不過大致還是傾向於印象派畫風。就形式風格而言，相較於廖繼春，葉火城給人的印象確實較為保守持重，然而縱使如此，葉火城作品的寫實性卻更能將實際景觀和人文風貌給記錄下來。而且其創作的寫實性，並非只是單純的描摹而已，他在形式上的經營亦可見其用心。且葉火城作品中的形式表現，並非只為追求感官的美感，更不是為了炫技，而是為了能與主題相結合，表現出事物本身的特質。例如〈澎湖古屋〉(P.85) 對肌理的細緻處理，就不是只為表現油彩質地的美感，而是為了能呈現出當地石材的觸感，以及牆面的古樸質感。

廖繼春　港　1964
油彩、畫布　65.8×80cm
國立臺灣美術館典藏

在葉火城過世後不久，《典藏藝術》1994年1月號曾刊出一篇作者署名武昌的文章〈寓藝術於生活·視繪畫如生命：葉火城恬淡自適的彩筆生涯〉，其中提到一則傳聞：1981年5月葉火城於阿波羅畫廊舉行個展時，有位地質學教授來參觀，當他觀看過所有以海岸和岩石為主題的作品後，立刻叫出

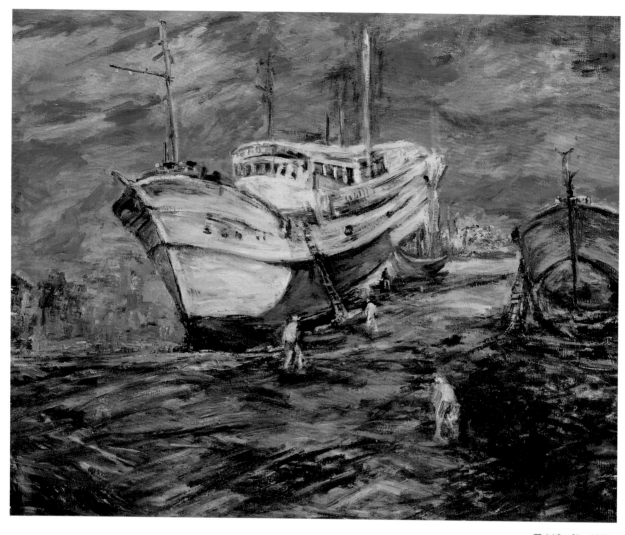

葉火城　船　1991
油畫　72.5×91cm

了畫中每一種岩石的名稱，令在場者驚嘆不已。這一方面固然可視為葉
火城作品中的寫實再現的成就，另一方面也可看出他對油彩肌理與色彩
的費心經營，不僅沒有因為過於絢爛而干擾主題，反而有助於將題材本
身的特質給呈現出來，讓具有專業知識者可清楚辨識。就此而言，葉火
城的藝術成就固然不在於形式上的突破，或個人特異風格的建立，但他
作品中的內容與形式的契合、主題與風格的融洽，確實可當作一種典
範。並且他對臺灣風景的鄉土情懷，不僅注入於山景和海景當中，更藉
由他對油彩表現的深刻掌握而躍然於畫面之上，讓我們更能體會到臺灣
山川、海洋、市鎮與港口的自然美和人文美。

五・本土的人與物

葉火城不只熱愛本土的風景，他對臺灣在地的人事物亦有敏銳的觀察力。他的作品也有對生活的寫實紀錄，以及對物象之美的永恆刻劃。

[右頁圖]

葉火城　蘭花（局部）　1978　油畫　33×24cm

[下圖]

1966年，葉火城（前立者）參加明志工專北海岸旅遊。

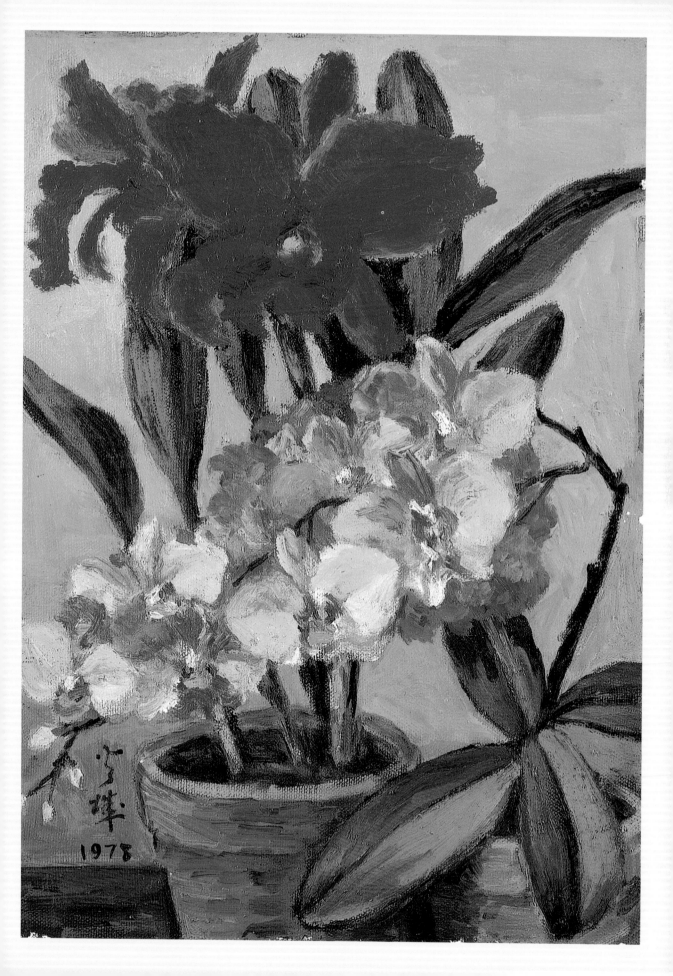

早期人物肖像畫

　　葉火城雖以風景畫聞名，但他早年也畫過一些人物肖像畫，此外他亦有創作不少以靜物和花卉為題材的作品。因此，葉火城不只熱愛本土的風景，他對臺灣在地的人事物亦有敏銳的觀察力。他的作品也有對生活的寫實紀錄，以及對物象之美的永恆刻劃。

　　葉火城的肖像畫多為早期創作，例如他二十七歲時所畫的〈妹〉是入選1934年第八回臺灣美術展覽會的作品。此畫是以坐姿人物為主題，背景很單純並無任何裝飾，只是素面的牆壁，相較後來葉火城作品中常見的厚實肌理，這件作品並不特別強調油彩的質感表現。不過若仔細觀察，以牆角為界，左邊的牆面向光故為亮黃色，右邊的牆面則背光為暗棕色，然而人物身上和臉上的光線恰好相反，左側較暗而右側較亮，採光方式相當特別。這種採光方式並非不合理，因為有可能現場照射人物的光線的方向本就與背景不同，也或許葉火城有意如此布置，刻意營造前後光源不一的景象。

　　更重要的是，如此一來，人物便可與背景有所區隔，因為人體的亮部可在背景的暗部之前，相對地人體的暗部則會在背景亮部之前，讓前後層次

葉火城　妹　1934　油畫
100×80cm　第8屆臺展入選

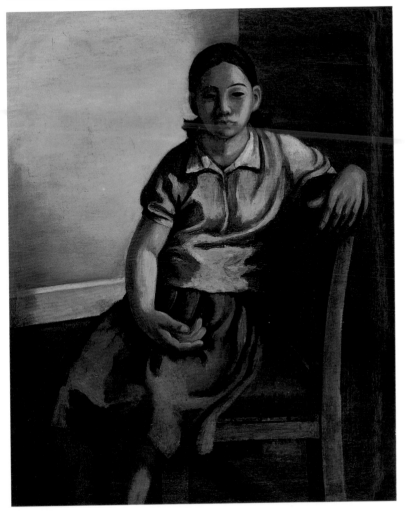

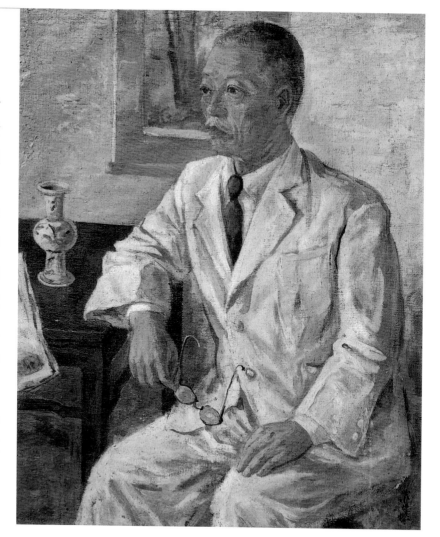

葉火城　R先生　1946　油畫
89.3×71.2cm

更加分明。這雖然只是個小細節，但亦可看出葉火城對形式的布局，並非漫不經心，即使在簡單的情景中，仍有相當的思索與規劃。再加上人物上衣的綠色和裙子的藍色，也跟背景的黃色和棕色有所對比，讓人物更顯突出。這些形式的考量與呈現出的效果，或許也是此作能夠入選臺展的原因之一。

至於稍後幾年的〈R先生〉，畫中的背景則較為複雜一些，油彩的肌理也更為厚實，甚至臉部的顏色亦混和了黃色、紅棕色與綠色，更有立體感。主題人物R先生身著白色西裝，但也加入了些許黃色，並以較粗大的筆觸表現衣著的皺褶之處，或用較深暗的土黃色與灰綠色來呈現，而藍色領帶的彩度也頗為顯眼。相對之下，〈妹〉的著色近乎平塗，衣服皺褶也較生硬，〈R先生〉的色彩則更多一些，也更著重肌理質感的表現，顯示出葉火城成熟期的畫風。在背景部分，紅木的桌面、白底藍紋的陶瓷器，以及黃綠色的掛軸，都使畫面更為生動，且呈顯出R先生的生活品味。

1952年的〈方小姐〉(P.125) 當中的筆觸則更為靈活，與畫中人的衣著的布料質感和皺褶表現融合一致，且有巧妙的色彩對比。粉紅色的洋裝之上，有白色的亮部，但暗部或皺褶之處不是僅加深顏色或酌減明度而已，更用上彩度並不低的綠色，效果相當特別，且人物身上的綠色又與背景書櫃、書本與座椅的綠色相呼應，但這些綠色又都有不同的深淺變

[右頁圖]
葉火城　方小姐　1952
油彩、畫布　91×73cm

化，在色調上確實有相當細緻微妙的效果。書櫃裡的書籍應該不僅是裝飾性的背景，而是暗示主題人物方小姐喜好閱讀的興趣。她的面容與神情，透過葉火城的畫筆，也顯現出脫俗的氣質，且跟整體景緻的文藝氣息相襯。

　　1958年，葉火城為其夫人張逸女士畫過一張肖像，但在此之後，他便很少再畫肖像畫。這張〈張逸肖像〉的筆觸雖相對較為平實，但右方背景紅雨傘皺褶的處理亦相當簡潔且有立體感。在色彩方面，張逸的藍色外衣的高彩度亦很醒目且特別，讓整幅畫作生色不少。在1958年之前，葉火城也畫過一幅〈小妹妹〉(P.127)，其中人物紅色的裙裝、藍白色的上衣和深藍色的折疊木椅，色彩與肌理也有不錯的表現，右下方藤編籃子裡盛裝的水果與背景植物的多彩效果，雖吸引了觀者之視線，但不至於過分搶眼而能烘托人物。

　　至於一般經歷過學院養成教育的畫家，常畫人體繪畫，如裸體寫生

[左圖]
葉火城
張逸肖像（葉火城夫人）
1958　油畫　90.9×72.2cm

[右圖]
葉火城　裸女　早期作品
油畫　65×53cm

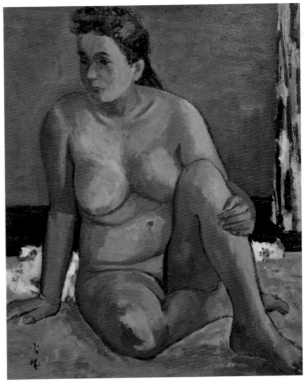

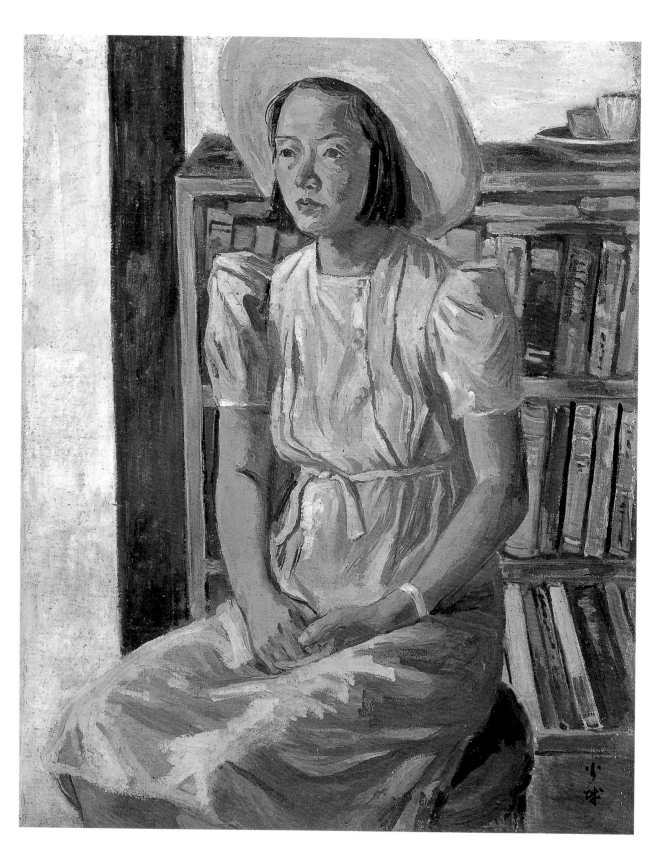

葉火城　小妹妹　1947
油彩畫布　90.9×72.7cm
臺北市立美術館典藏

或裸女畫，葉火城當然也有畫過，只是流傳下來的作品並不太多，不過還是有其特色。〈裸女〉(P.124右圖) 這件年代不詳的早期作品，畫的是坐姿單腳屈膝的女子，身體的膚色甚且大膽用上綠色，背景則介於暗紅色與深棕色之間，右上方垂下的窗簾或帘布為白色，以黑色與深藍色表現皺褶。用色或許受到野獸派的啟發，不過人體造形則又似乎帶有20世紀初新古典主義的量塊感表現，是一件很特別的作品。另一幅繪於1982年的〈裸女〉，是葉火城晚期少見的人物畫，身體的用色較為樸素，不過後方的背景則有較豐富的顏色，油彩的肌理亦有厚實的質感。

葉火城　裸女　1982　油畫
60.5×72.5cm

　　葉火城早年的人物畫，真正較特別的應該是那些能表現出被畫者之
職業身分的作品，例如〈工友之像〉和〈C廠長〉，因為透過畫中人物
的姿態、衣著、手持物品、背景的景象，乃至神情氣質，便能使觀者推
測其職業或工作內容，即使沒有參照標題。〈工友之像〉畫的是一名工
友身著背心，脖子圍著毛巾，手持遮陽鴨舌帽，打赤腳坐在竹製小板凳
上歇息的情景，一看即知是一名體力勞動工作者。〈C廠長〉則是穿著

較輕便的西裝，手握一捲圖紙，背景為齒輪與轉軸外顯的機器，可見他應是工廠中負責調度的工程師或管理人員（故身穿西服且手握圖紙）。

另外還有〈捲菸姊妹〉不僅畫出人物的職業，更呈現出她們工作時的樣態，這是葉火城畢生創作中少見具有社會寫實意義的作品。兩位女士的衣著不僅反映出時代感，且各有特色，一為方塊面另一則是直條紋，顏色也不太相同。這件作品雖然沒有標示年代，但從服裝樣式及手工捲菸的加工方式看來，應該是日治時期或戰後初期的創作。這兩位女性勞動者專注於工作的神情，亦可看出臺灣女性勤勉的性格，以及對社會經濟的貢獻。

葉火城　捲菸姊妹　早期作品
油畫　72.5×91cm

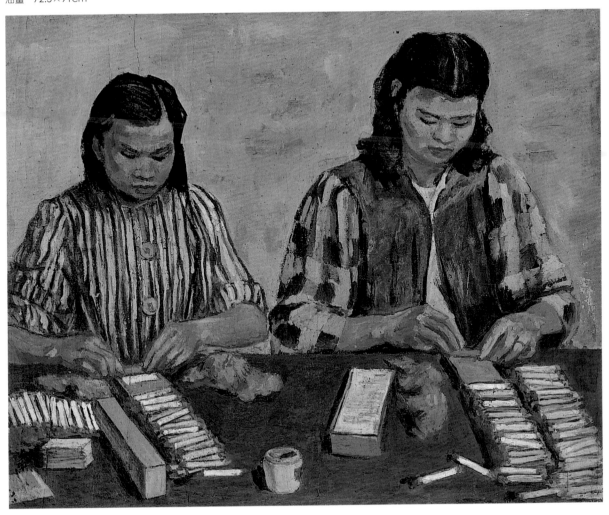

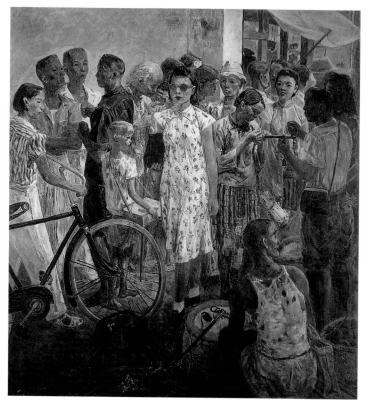

[左圖]
李石樵　市場口　1945
油彩、畫布　149×148cm
第1屆省展參展

[右圖]
李石樵　建設　1947
油彩、畫布　261×162cm

　　葉火城的好友李石樵在戰後初期曾畫過一系列反映時代性的現實主義畫作，例如呈現出二二八事件前貧富差距的社會矛盾的〈市場口〉（1945），以及期望社會能再度整合的〈建設〉（1947）。只可惜，在戒嚴時期的高壓統治下，這種社會寫實的創作路線只得戛然而止。至於葉火城是否受到李石樵的影響或啟發，由於沒有明確的證據，故無法推斷，但葉火城應該有看過李石樵那兩件作品，因為都曾於省展展出過，且兩人交誼深厚，因此葉火城的〈捲菸姊妹〉若是受到李石樵的啟發，此種可能性亦不能完全排除。或者，也有可能葉火城身在同樣的社會氛圍下，因而創作這幅跳脫學院傳統，轉向面對社會生活的實際景象的作品。雖然此作並未特別尖銳地表現出社會問題，只是直接描繪勞動者，畫出她們辛勤投入生產的情景，但至少讓藝術與社會現實產生連結，且為一個時代留下圖像紀錄，為無名的勞動者留下尊嚴的身影。

▎植物與花卉

葉火城喜愛畫自然景色，但他也不時會畫一些生活周遭常見的植物與花卉，例如入選1941年第四回府展的〈葡萄棚〉畫的就是花房中的一景，以及其中的盆栽觀葉植物。隔年同樣亦獲選入府展的〈天窗下〉（P.22下圖），也是一樣的地方，類似的取景角度，只是多了一位坐在藤椅上的女士。一般而言，花房中的植物固然來自於自然，但其種植方式則已人工化，甚至被置入花盆，成為美化室內景象的盆栽，像是〈葡萄棚〉

葉火城　葡萄棚　1940
油彩、畫布　91×72.5cm
第4屆府展入選
臺北市立美術館典藏

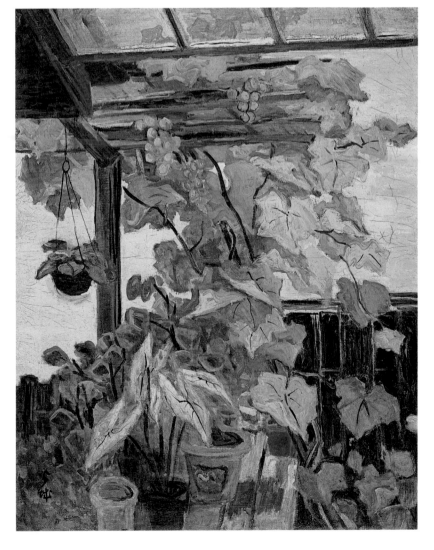

畫中就有數盆盆栽置於桌面，另有一盆懸吊於棚架上。〈葡萄棚〉的畫面可說是綠意盎然，且有各種層次的綠色，如每盆盆栽的綠葉就各有不同色彩，由棚架垂下的葡萄藤，不僅葉面和葉背的色彩深淺有別，且隨著位置與受光面的差別，幾乎每片葡萄葉的色澤都略有差異，可見葉火城賦色之用心。另外，葡萄也是常見於中臺灣的農產品，其他地區較少見，故此畫亦呈現出地方之風情。

此外葉火城也畫過一張〈菜瓜棚下〉，主題是臺灣常見的農作物菜瓜（絲瓜），在棚架和圍牆上蔓生

的情景。絲瓜是臺灣本土料理常出現的一種瓜果類蔬菜，可蒸煮炒食或煮湯，而且乾枯後的絲瓜囊亦可作為洗滌之用品，因此在國內被廣泛種植。此幅畫中絲瓜的果實、藤蔓與葉子雖皆為綠色，但各有不同彩度或明度，且在牆面的朱紅或暗紅色的襯托下，更顯生機盎然。圍牆的門扉打開著，呈現出深遠的空間感，更使構圖增添層次變化。整幅畫作亦很有臺灣鄉土風味。

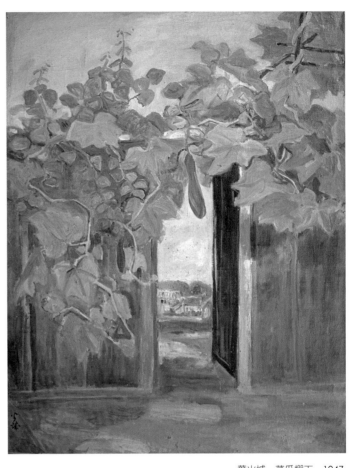

葉火城　菜瓜棚下　1947
油畫　91×72.5cm

至於花卉類的畫作，葉火城似乎較偏愛畫蘭花，且多為洋蘭。洋蘭不論花形或花色，都很醒目且討喜，故為國人所好。近年來由於蘭花之栽植技術的進步與貿易出口，臺灣也被譽為蘭花王國。葉火城畫蘭花，不只著重於花朵色彩的表現，構圖也很細心經營，尤其畫面背景更不僅只是單純的襯托而已，油彩肌理效果的表現也很用心，少見只以平塗著色，例如葉火城早期的〈蘭花〉（P.134上圖），畫中桌面的橄欖綠就很特別，後方灰色和白色的牆面之下，底面亦透出多重色彩，使肌理顯得豐厚不單薄。不過，1954年的〈蘭花〉（P.135上圖）的構圖則較為特殊，以較近距離的方式描繪被譽為蘭花之王的嘉德麗雅蘭，甚至沒有畫出底部與花盆，只見活潑的筆觸所呈顯之盛開的花朵；1988年的〈蘭花（一）〉（P.136左上圖），則有畫出整株嘉德麗雅蘭的樣貌。晚年的葉火城於1990年八十三歲之時，也畫過數張嘉德麗雅蘭與蝴蝶蘭的作品，足見他對此類題材的喜愛。

除了蘭花，葉火城也不時會畫一些臺灣常見的花卉，例如玫瑰花、百合花與康乃馨。像是玫瑰花就至少曾於1980年、1985年、1987年和1989

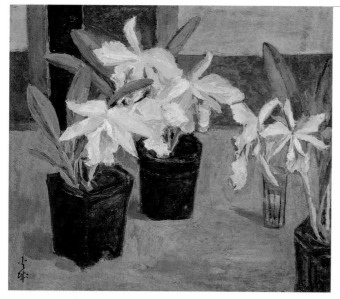

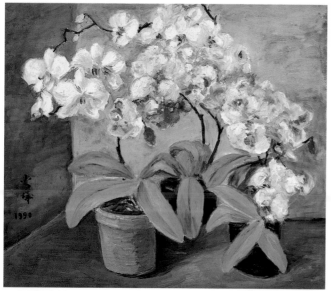

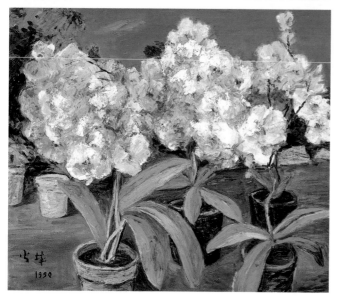

年畫過，百合花則在1984年和1989年畫過，康乃馨則有1988年一件。

這些作品不僅用色雅緻，有些亦可見葉火城一貫對於肌理的細緻表現，例如1985年的〈玫瑰〉（P.137右下圖）的厚實油彩，不只呈現出花朵本身的豔麗與複瓣的層次感，背景雖厚塗卻不厚重，且融合多樣而調和的色彩，使作品的美不是只源於主題花卉，而得以提升至更高雅的境地。〈康乃馨〉（P.137左下圖）的豐富肌理亦是如此，且背景的灰藍色當中還透出淺黃、暗紫與灰白等不同顏色，更讓此作顯得分外別緻且耐看。

至於兩件〈百合花〉（P.136下圖、P.138），雖未特別經營油彩肌理，但以臺灣固有種的臺灣百合（Lilium formosanum）為主題，更具本土特色。臺灣百合由於花冠呈現六角形喇叭狀，故民間也俗稱喇叭花，此外因為其適應性強，可生長在差異大的生態環境之特性，故亦別稱野百合，甚至被視為臺灣的象徵，因而1990年臺灣學運就以臺灣百合為代表圖像，而被稱為「野百合學運」。前輩藝術家陳澄波的學生歐陽文，曾於白色恐怖時期被監禁於綠島，獲釋後亦常以臺灣百合為自由之象徵繪製多幅畫作。葉火城的臺灣百合畫作，雖未必具有政治意涵，但他以臺灣本土特有之代表性花卉

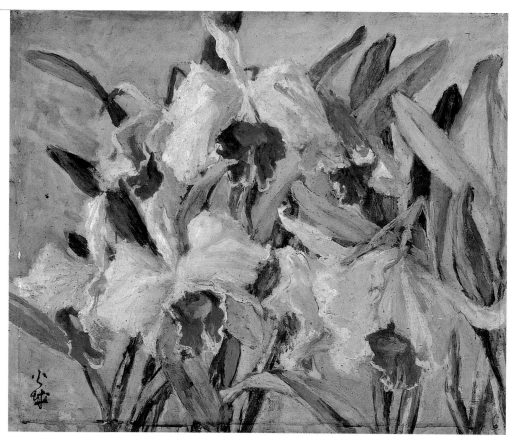

[左頁上圖]
葉火城　蘭花
早期作品
油畫
45.5×53cm

[左頁中圖]
葉火城　蘭花
1990　油畫
45.5×53cm

[左頁下圖]
葉火城　蘭花
1990　油畫
45.5×53cm

葉火城　蘭花
1954　油畫
38×45.5cm

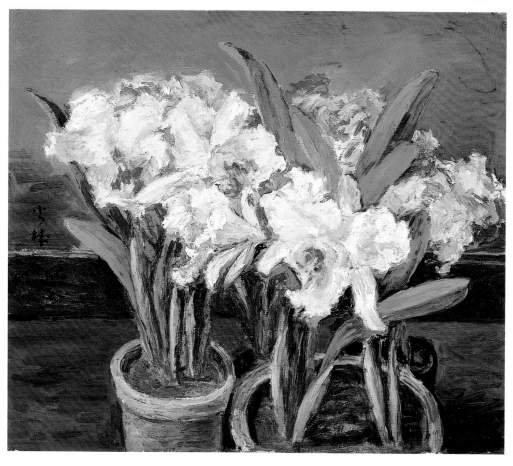

葉火城　蘭花
1990　油畫
45.5×53cm

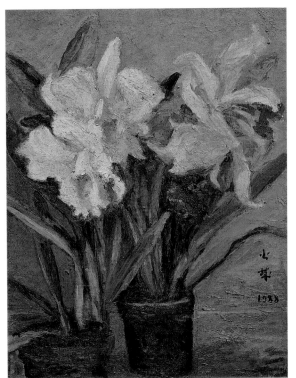

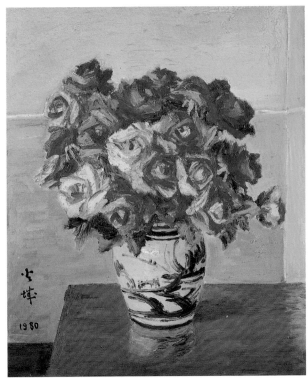

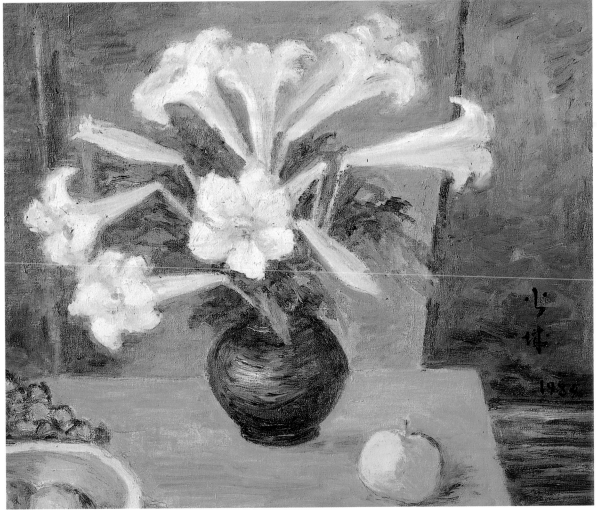

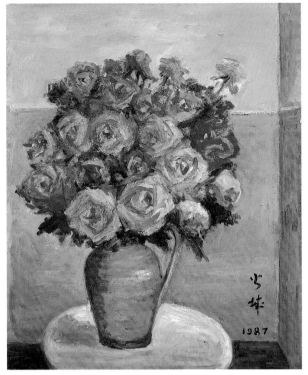

葉火城　玫瑰花　1987　油畫　45.5×38cm

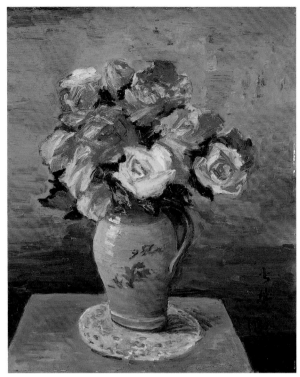

葉火城　玫瑰花　1989　油畫　45.5×38cm

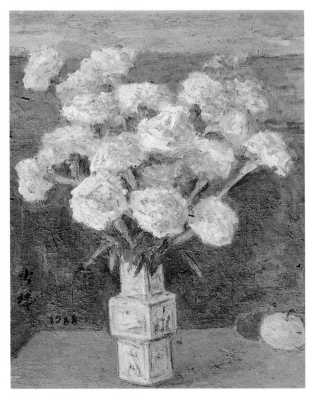

葉火城　康乃馨　1988　油畫　45.5×37.9cm

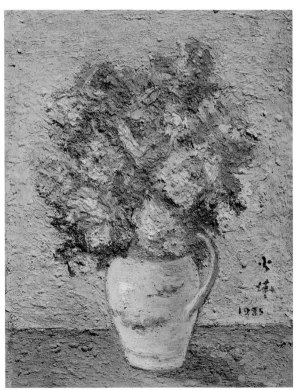

葉火城　玫瑰花　1985　油畫　41×31.5cm

[左頁左上圖] 葉火城　蘭花（一）　1988　油畫　41×31.5cm
[左頁右上圖] 葉火城　玫瑰花　1980　油畫　45.5×38cm
[左頁下圖] 葉火城　百合花　1984　油畫　37.9×45.5cm

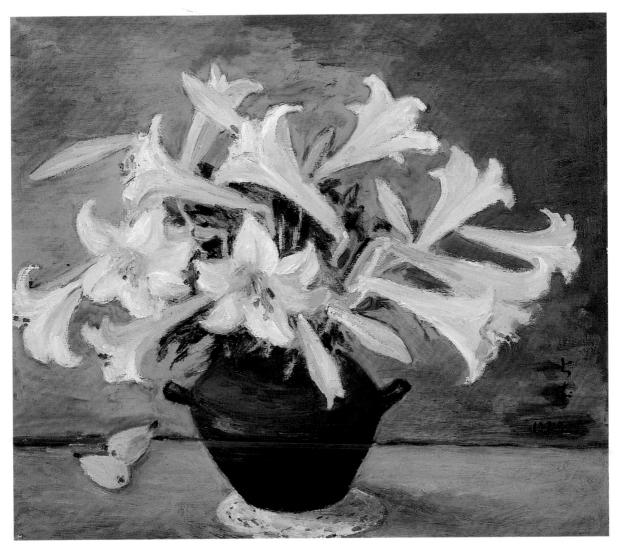

葉火城　百合花　1989　油畫　45.5×53cm

野百合花具本土特色，甚至被視為臺灣的象徵。
（王庭玫攝）

為主題進行創作，仍可看出他的鄉土情懷。

少而美的靜物畫

　　相對於一般畫家，葉火城的靜物畫在數量上似乎不是特別多，不過仍有其風格特色。在他早年，有幾件靜物畫的畫風相當強烈，只可惜葉火城並未標示作

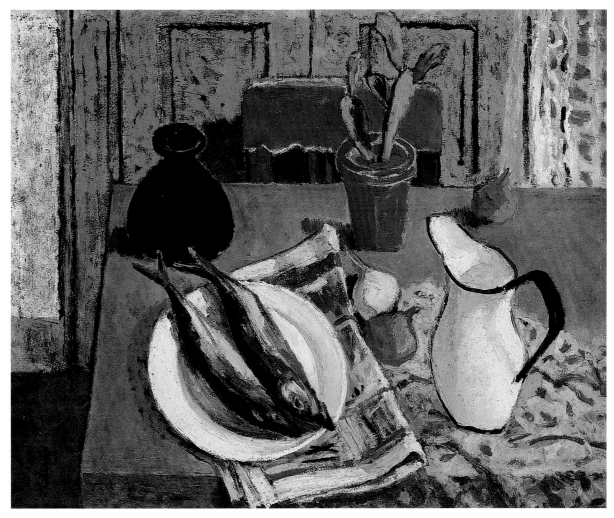

葉火城　靜物　早期作品
油畫　53×65cm

品年份，只知是其早期創作。例如有一件畫面上有黑色花瓶（或酒盅）
與白色水瓶的〈靜物〉，用色就很特別，筆觸也很粗獷有特色，甚至帶
有表現主義的感覺。白色的水瓶可能是搪瓷或陶瓷材質，故質地光滑，
恰與下方筆觸強烈且色彩豐富的桌布形成對比。水瓶本身雖為單純的白
色，但略有暗影，故有立體感，且瓶身的輪廓線與把手雖以黑色為主，
然而瓶嘴和兩側瓶身卻又帶有些微的淺藍色，效果十分獨特。黑色花瓶
的瓶口則用一筆橘紅的曲線勾勒，手法簡潔有力。三顆洋蔥的筆法與用
色，亦很別緻且鮮明，但又恰如其分，不致過於搶眼。左方白色盤子上
的兩尾鯖魚（也有可能是秋刀魚，但這兩條魚的魚身比一般秋刀魚較肥

張萬傳　靜物／魚　1982
油彩、畫布　31.5×41cm

碩，故應該是鯖魚）更是特別，筆觸濃烈且混融了紅、黃、白、綠、黑等多種色彩，使整體畫面更加生動。前輩藝術家張萬傳畫的魚類靜物畫，享譽臺灣畫壇，葉火城此作當中的鯖魚，亦不遑多讓，只可惜他後來很少畫魚。

這幅〈靜物〉(P.139)值得注意的地方還不只如此。像是盛裝那兩尾魚的盤子下方襯墊用的報紙，以紅色的線條與其他顏色交錯的筆觸來表示報紙上的欄框或圖片，畫法也很特別。桌面上還有一盆鮮綠色的仙人掌，種在紅色的花盆，顏色頗有對比之趣，而且又在背景的藍色之前，更有突顯的效果。背景的藍色，又有椅背的深藍和後方門扉的淺藍，層次富於變化，且藍色油彩下亦有淺綠與暗棕色之底色，使肌理更顯豐富。這件作品確實是值得細細品味之佳作。

另外還有一件早期同樣名為〈靜物〉的畫作，色彩也是十分豐富，像是中間插著臺灣百合的花瓶中，亦插有許多其他種類的花卉，十分多采多姿。桌面的肌理當中，亦蘊含多重顏色之油彩，層次很厚實但又很調和。前方果盆中的芒果，有綠還有紅，亦很鮮明。而且此作似有意採用較平面之效果，刻意不做明暗變化，頗有現代感的表現。

至於1960年的〈靜物〉(P.142上圖)，桌面上的物品雖多，但絲毫不顯紊亂。前方有剖開之瓜果和放置於果盆中的橘黃色的橘子，以及白色帶有紅條紋的桌巾襯墊，還有玻璃高腳杯和白色杯墊，後方則是白色水瓶但畫上藍色、綠色和棕色之暗影，再過來則是黑色的調色盤和三管油畫顏料，以及插上含苞待放的臺灣百合和菊花的花皿。桌面為暗紫色，但邊緣帶有綠色。背景分成三大區塊，分別為黑色、綠色與黃色，不過肌理層次中又包含其他顏色。整幅畫作所顯示的應為畫室中的一景，但又有生活中的景物，構圖與色彩均可見畫家之用心。

1972年的〈靜物〉(P.143上圖)，則更是特別。畫面中的背景與桌面，刻

[右頁圖]

葉火城　靜物　早期作品
油畫　91×72.5cm

意降低色彩表現，只以黑、灰、白為主，連桌上的高頸瓶罐亦幾乎全為白色，僅有幾條代表暗影的黑色線條。有顏色的部分只有三處：果盆內左側的綠色和兩顆水果，綠色方形花盆及其中的觀葉植物，還有一顆黃色的檸檬而已。這件作品似乎顯示葉火城亦有心想嘗試立體主義的畫風。

在葉火城的後期畫作中，1982年他曾畫過兩件〈水果〉，顏色都很多樣，且背景的肌理也很豐富。桌面上的水果種類與數量雖多，但多而不雜，顯見構圖統整的功力。這兩幅畫作皆有其可觀之處。

縱觀葉火城畢生的創作，他應該還是較喜歡於戶外寫生，特別是高山峻嶺或有礁岩分布的海岸，抑或是有古樸質感建築的街景，分外能引發他的注目焦點而以之入畫。因為這類題材尤其能讓他一展畫技，驅策其對於油彩肌理的豐厚表現，發揮其創作所長。不過，這並不意味葉火城只擅長這幾種類型題材的創作，他的人物畫、植物和花卉類畫作及靜物畫，都仍有一定功力的呈現，且創作出能使人驚豔的作品。在臺灣美術界，葉火城雖如岩石般緘默而低調，然而他並非只善於畫岩石，他的各類型創作所聚積而成之巨岩般的存在感，並不容我們忽視。

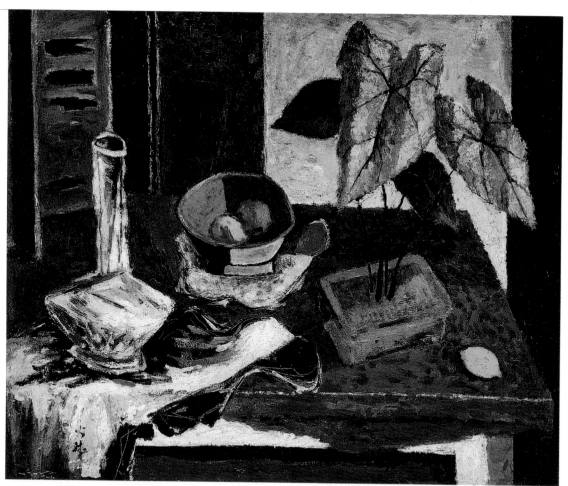

葉火城　靜物
1972　油畫
60.5×72.5cm

葉火城　水果
1982　油畫
31.5×41cm

【葉火城速寫作品】

葉火城兩本速寫簿，以及簿子中以炭精筆、鉛筆所作的多幅速寫。（藝術家出版社提供）

葉火城兩本速寫簿

花卉速寫

戶外寫生的海景與山岩

海景與山岩

廟宇門的速寫

樓房速寫

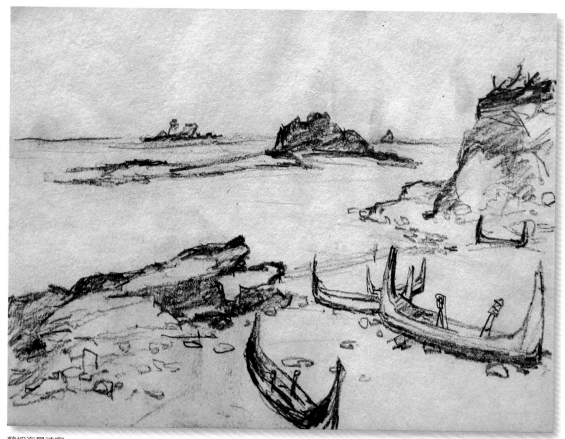

蘭嶼海景速寫

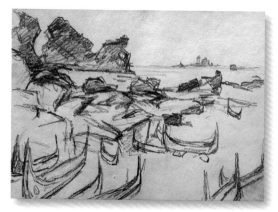

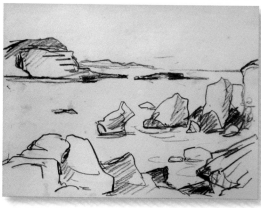

葉忠明手持其祖父的速寫簿。（何政廣攝）

六・真摯樸實的心

一位藝術家未必需要對形式開創出新的表現力方能在歷史上留名。有的藝術家只留戀於故鄉本土之美，並將之提升於富涵美感的新境界，並秉持個人的創作自由，不附隨於畫派，亦能留下巨岩般的存在感為人所緬懷，一如葉火城這位臺灣藝術家。

[右頁圖]
葉火城　陽臺（局部）　1979　油畫、木板　45.5×38cm

[下圖]
葉火城全家福合影。前排右起：長孫葉忠明、葉火城、葉夫人、楊菁芬、楊慧娟。後排右起：葉鴻祐、楊炳根、葉鴻圖、葉林蕊、葉忠晃、葉美惠、葉灌園。

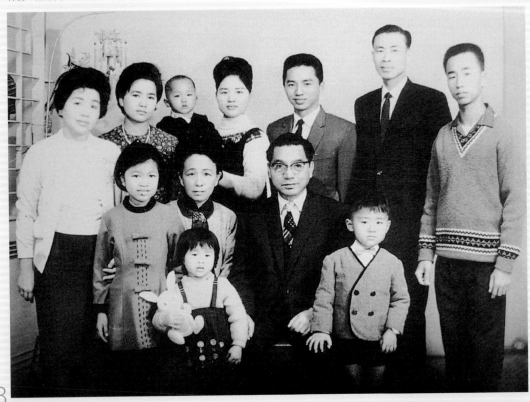

同儕之證言

　　若要了解一位畫家的藝術成就，最佳的方式之一就是看他同輩的畫家的評論。因為同儕畫友或能提出持平之論，且有一定的往來認識作為評判的基礎，且比較不會如學生輩可能有所隱諱或溢美。1908年出生於豐原的藝術家葉火城，雖或許不像與他同年出生的畫友李石樵一般享有較大的盛名，但也同樣畢生投注於藝術創作，而獲得李石樵的讚譽：

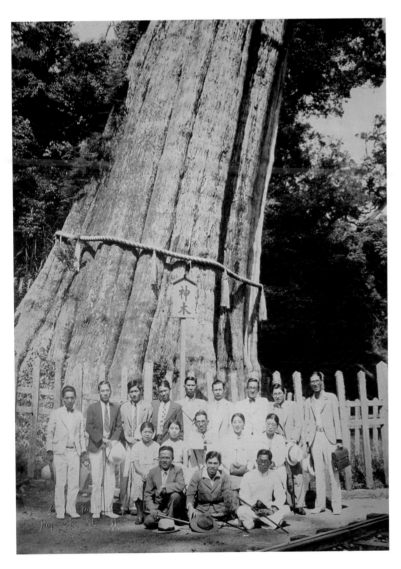

　　葉火城是那樣熱愛著繪畫，他以自己之智慧所建立的理想為依據，以真摯、樸實的心，面對著畫布，一筆一筆默默地耕耘，超然地脫離世俗所稱「好」或「壞」的評價，也脫離任何「畫派」的影響。他的繪畫藝術已趨於圓熟，色彩優美，筆調輕怡，那已接觸到自己心境之流露，已真正浸淫於繪畫藝術之中，我敢下一句公正的評語，葉火城是一位好畫家！

　　李石樵與葉火城兩位畫家可說師出同門，都曾在就讀臺北師範學校時接受過石川欽一郎的指導，從而步向藝術創作之路。只是李石樵後來進入東京美術學校，成為專業畫家，葉火城則於

[左圖]
葉火城的長孫葉忠明在臺中
的家裡掛有多幅葉火城的畫
作。左圖即為李石樵筆下的
葉火城。（王庭玫攝）

[右圖]
李石樵　葉火城肖像　1975
油畫　82×67cm

師範學校畢業後擔任國小教師，繪畫創作只能當作正職外的個人興趣。
但是對於藝術的共同興趣，始終將兩人聯繫在一起，並維持終生之情
誼，甚至還共同合作創立並指導葫蘆墩美術研究會。李石樵曾畫過一張
葉火城的肖像，更證明兩人深刻的友情。前面這段話也正可視為兩人友
誼的見證，以及李石樵對葉火城的敬重。儘管「好畫家」的斷言，似乎
不算很強烈的讚譽，但反而可見此評語之公允。李石樵話中絕無誇大的
讚賞或空洞浮泛的溢美之詞，而更能切中葉火城繪畫藝術之優點。

　　除了早年受教於石川欽一郎，葉火城並無特定的師承，故反而讓他
能較不受拘束地自由探索，從而像李石樵所形容的那樣，「以自己之智
慧所建立的理想為依據」，並且「脫離任何畫派的影響」。縱然葉火城
畫作的形式風格大致仍以印象主義為典範，但至少他沒有受到門派的影
響，遵循固定的門風，也未模仿特定藝術家的畫風，而能用心地在畫布
上耕耘，經營色彩效果與肌理質感的細緻表現，畫出臺灣風土和人文之

[左頁圖]
阿里山神木前的紀念照，左
一為葉火城。

美，結出碩果纍纍的藝術成果。

將既有技術推演至極限

德國哲學家與文藝批評家班雅明在其《攝影小史》當中曾説道：「新技術的出現會將其前的技術推演至極限」。對於一位常年耕耘於油彩畫技的藝術家來説，當他面對立體主義、超現實主義乃至抽象繪畫等「新技術」的出現的情形下，他勢必得將他所熟知的繪畫技藝「推演至極限」，方能為其藝術價值爭得一席之地。葉火城便是這樣的藝術家，從而由此開展出極為精彩的繪畫技藝，畫出美妙且圓融的作品，成為同儕口中的「一位好畫家」。

培根（Francis Bacon）一向被視為20世紀最有開創性的藝術家之一，他就曾説過：「雖然我用的是所謂的流傳下來的技法，我還是試著用它創造出截然不同的東西來，那是這些技法以前所未曾做過的。」這段出現在《培根訪談錄》的話語，儘管不無自負的意味，但也可看出即使像培根這麼前衛的畫家，他所用的技法也未必全都是獨門絕活，完全出於自創，而是將既有的技術「推演至極限」，從而開創出新的美學典範。

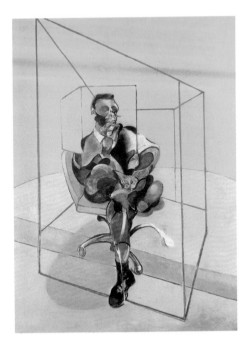

培根　畫像習作　1971
油彩、畫布　198×147.5cm

至於像葉火城，其自身性格與養成教育本就不是很傾向於追求突破與創新，故他的作品一向較少實驗性，而是大致沿著一條固定的軌道前進，精益求精，使自身畫風更加精練。這並不意味著葉火城的畫作欠缺獨特性，相對地正是在如此的規約下，更讓他試圖把既有的繪畫技藝推展到極致，並且亟思如何將之結合於寶島美景，創作出能夠展現出斯土斯民之美的藝術典範。

葉火城畫的岩石或岩岸海景經常為人所稱頌，尤其是其中的豐富

葉火城　碧潭　1983　油畫
72.5×91cm

色彩與質感肌理，更可見他的用心經營與細膩美感，可說是把印象派以降之油彩運用的技術給發揮到極致，且甚具個人特色。正如他的〈岩石群〉(P.96)或是其他以臺灣海岸礁岩為題材的畫作，色彩與肌理的處理不僅將印象派畫風鎔鑄於其中，且又將之推演而用於描繪臺灣岩岸，故不會讓人跟莫內所繪的象鼻海岸相混淆。不只畫中景象不同，葉火城的筆法也有個人化的印記，其大膽粗獷的筆觸雖有些近似梵谷，但絕不讓人會有雷同或模仿之感，且能彰顯臺灣海岸邊岩石的造形特質。

　　前面提過葉火城曾讚譽波納爾是一位「色彩魔術師」，在用色方面，是他最喜歡的畫家，但是兩位藝術家的色感亦有顯著的差異，表示

葉火城　濤聲　1986　油畫
45.5×53cm

葉火城不會亦步亦趨地跟隨他欣賞的大師,而會嘗試有所突破。就像是葉火城的〈天祥斬衍段〉(P.156),固然仍是具象繪畫,但是畫風已經比印象主義更往前進一步,不再只著重於色彩的表現。相對來說,這件作品的顏色運用比較低調,在造形上甚至隱約有塞尚所畫的聖維多克山那樣的塊面感,而指向立體主義的塊狀構成的視覺語彙。不過,這不是塞尚生活的普羅旺斯,而是臺灣的中橫公路的天祥,故有山有水有峽谷,充分展現出本土的崇山峻嶺之美。

　葉火城也曾說過他印象最深的作品是郁特里羅的〈拉威寧街〉(P.56),並稱讚為「強力的厚塗、完善的均衡、明暗的對比很適切,色彩處理奏出新鮮的調和美感,是天真樸素的好作品」,但是他自己的街景畫不會只侷限於天真素樸之感或是色彩處理等表面的美感而已,例

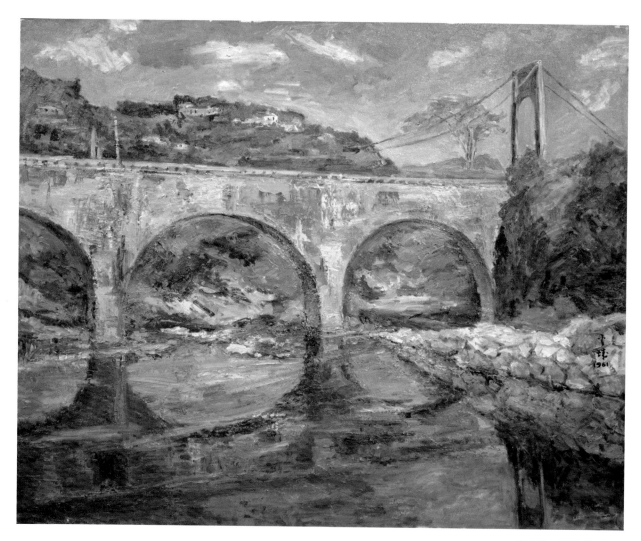

葉火城　卓蘭大橋　1961
油畫　72.5×91cm

如〈歐洲鄉景〉（P.68）與〈露天咖啡店〉（P.69）都同樣具有歐洲城鎮的生活
氛圍，不是只著重於形式表現。此外，從他早期的〈豐原一角〉（P.19上圖）
來看，葉火城其實也很關注街道景觀與現代化變遷之間的關聯，以及地
方的人文特色。

　　黃土水在〈出生於臺灣〉這篇經典文獻中曾說：「生在這個國家便
愛這個國家，生於此土地便愛此土地，此乃人之常情。雖然說藝術無國
境之別，在任何地方都可以創作，但終究還是懷念自己出生的土地。我
們臺灣是美麗之島更令人懷念。」黃土水出生於1895年日本治臺元年，
葉火城則是生在縱貫線鐵道貫通的1908年，兩人生辰不同，創作的媒材
也不一樣，但他們嘗試以熟練的藝術手法來表現美麗之島臺灣的心意都
是一致的。

[右頁上圖]
葉火城　海岸　1990　油畫
53×65cm

[右頁左下圖]
葉火城　山景　1990　油畫
45.5×53cm

[右頁右下圖]
葉火城晚年未完成的作品靜靜
地掛在孫兒的家裡。

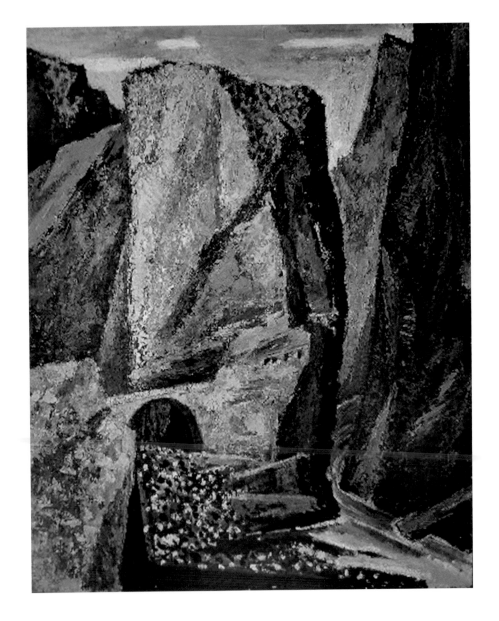

葉火城　天祥靳衍段
年代未詳　油彩、畫布
65×53cm
國立臺灣美術館典藏

一位藝術家未必需要對形式開創出新的表現力方能在歷史上留名。
有的藝術家只留戀於故鄉本土之美，卻能將之提升於富涵美感的新境
界，並秉持個人的創作自由，不附隨於畫派，因而亦能留下巨岩般的存
在感為人所緬懷，一如葉火城這位臺灣藝術家。

▌感謝：本書承蒙葉火城家屬葉忠明授權、廖了以等提供葉火城生活及作品圖版資料，特此誌謝。

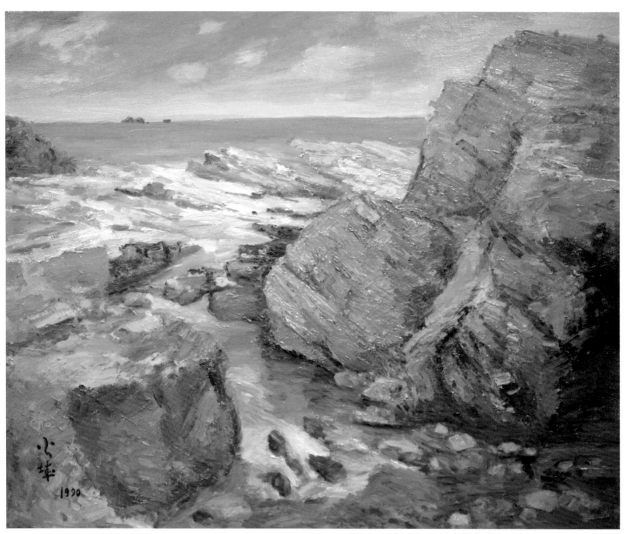

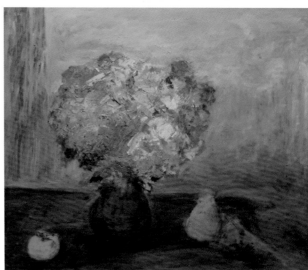

葉火城生平年表

1908	・一歲。12月14日出生於臺中廳葫蘆墩支廳(現為臺中市豐原區,1920年行政區劃調整後改為臺中州豐原郡,戰後改為臺中縣豐原市)。父親葉朝旺,母親為葉黃阿治。
1916	・九歲。入葫蘆墩公學校就讀。
1922	・十五歲。自公學校畢業,入臺北第二師範學校(今國立臺北教育大學)就讀。
1924-27	・十七至二十歲。受到石川欽一郎繪畫啟蒙和教導,共四年。
1927	・二十歲。以水彩畫〈豐原一角〉入選第1回臺灣美術展覽會。
1927-43	・二十至三十六歲。日治時期「臺展」參展四次「府展」參展六次,〈葡萄藤〉獲第4回「府展」特選。
1928	・二十一歲。臺北第二師範學校畢業,任臺中州霧峰公學校教員。
1930	・二十三歲。轉任臺中州豐原女子公學校(1935年改名瑞穗公學校,男女兼收,1941年改稱瑞穗國民學校,現為臺中市豐原區瑞穗國民小學)教員。 ・與臺中州豐原公學校老師張逸女士結婚。
1931	・二十四歲。長女葉灌園出生。
1934	・二十七歲。長男葉鴻圖出生。前往日本考察美術,並留東京習畫。
1942	・三十五歲。三女葉美惠出生(次女、次男不幸夭折)。葉火城改名早坂吉弘,其妻張逸也改名為早坂きぬ子。
1945	・三十八歲。三男葉鴻祐出生。
1946	・三十九歲。任臺中縣神岡鄉豐洲國民學校校長。 ・獲第1屆全省美展特選學產會獎。加入「臺陽美術協會」。
1947	・四十歲。獲第2屆全省美展(特選教育會獎)。
1948	・四十一歲。獲第3屆全省美展(文協獎)。
1949	・四十二歲。參加第4屆全省美展後,獲免審查資格。
1950	・四十三歲。任豐原鎮富春國民學校校長。
1952	・四十五歲。任豐原國民學校校長。
1952-58	・四十五至五十一歲。任臺灣省教員美展審查委員。
1952-66	・四十五至五十九歲。任臺灣省學生美展審查委員。
1953-60	・四十六至五十三歲。任臺中縣教育會理事長。
1959-72	・五十一至六十五歲。任臺灣省美術展覽會西畫部審查委員(第14-27屆)
1960	・五十三歲。由教育廳委派前往日本考察美術教育。
1963	・五十六歲。自豐原國民學校退休。擔任南亞塑膠工業股份有限公司美術顧問。
1965	・五十八歲。擔任私立明志工業專科學校教授兼工業設計科主任。
1967	・六十歲。奉派考察日本工業設計教育。
1970	・六十三歲。私立明志工業專科學校董事。
1971	・六十四歲。中華民國心臟病兒童基金會董事。
1972	・六十五歲。夫人張逸過世。奉派考察日本包裝設計及色彩美術教育。
1973	・六十六歲。自私立明志工業專科學校退休。
1974	・六十七歲。發起創立中華民國油畫學會。 ・遊歷歐洲十多國寫生作畫。
1975	・六十八歲。加入芳蘭美術會。與陳阿連女士結婚,婚後並於豐原郊區購置綠山莊住所。
1976	・六十九歲。擔任中興美術協會顧問。
1977	・七十歲。為中華民國心臟病兒童基金會募集基金,於臺北市省立博物館舉行慈善油畫個展(首次個展),並出版《葉火城油畫選集》。
1978	・七十一歲。前往日、韓旅遊,考察東方美術。 ・參與「中日現代名家油畫展」。

1979	· 七十二歲。創立葫蘆墩美術研究會。
	· 臺北市阿波羅畫廊5月15-24日舉行「葉火城油畫展」。
1980	· 七十三歲。臺中市立文化中心舉辦「葉火城油畫展」，8月11-18日止。
1981	· 七十四歲。臺北市阿波羅畫廊「葉火城畫展」，5月8-17日。遊歷琉球並作畫。
	· 參與大地藝廊聯展「『畫家夫人像』展──及她最喜歡的一張畫」，6月13-28日。
1982	· 七十五歲。任臺灣省美展油畫部審查委員（第37屆）。
1983	· 七十六歲。葫蘆墩美術研究會「第三屆美展」於臺中市立文化中心（文英館），展期12月9-16日；於臺中縣立文化中心，展期12月8-25日；於省立博物館，展期1983年12月27日至1984年1月2日。
1985	· 七十八歲。於臺中市立文化中心（文英館）個展，展期3月9-15日，並出版《葉火城油畫集》。參加全省美展四十年回顧展。
1986	· 七十九歲。遊歷日本寫生作畫。
1987	· 八十歲。於臺北國立歷史博物館舉行八十回顧展，出版《葉火城八十回顧展》畫集。
	· 於臺中市高格畫廊舉行「葉火城油畫展」，3月21日至4月5日。
	· 參與聯展「中日年代油畫／東之藝術巨匠展」，於東之畫廊，10月9日至11月8日。
1989	· 八十二歲。於臺中縣立文化中心舉行第1屆「藝術薪火相傳──臺中縣美術家接力展──葉火城油畫回顧展」，出版《葉火城油畫回顧展》畫集。任中華民國油畫學會理事長。
	· 於現代畫廊舉行「葉火城油畫展」，1月18日至2月4日。
1993	· 八十六歲。參與聯展「新加坡文化交流展」，於臺中市百鴻藝術中心，1月9-20日。
	· 參與聯展「光的冥想──畫家與自然的感通」，於國父紀念館畫廊，2月7-17日。
	· 參與淡水藝文中心開幕特展「藝術家眼中的淡水」，10月2-24日。
	· 11月16日病逝於豐原。
1995	· 「省展首獎聯展」，高雄市民展藝術空間，10月14-29日。
1997	· 臺中縣立文化中心出版《葉火城逝世三週年紀念集》。
2016	· 《家庭美術館──美術家傳記叢書──巨岩·豐原·葉火城》出版。

▍參考資料

· 白雪蘭，〈由倪蔣懷與葉火城學生時代作品淺談國語學校與臺北師範之圖畫教育〉，《藝術家》，252期，1996.5，頁294-299。
· 白雪蘭，〈石川欽一郎與葉火城〉，《典藏藝術》，47期，1996.8，頁201-205。
· 林天從，〈中縣之寶──畫家葉火城〉，《中縣文藝》，1期，1987.10，頁49-52。
· 林天從，〈為繪畫而活的人葉火城先生〉，《雄獅美術》，169期，1985.3，頁94-95。
· 武昌，〈寓藝術於生活·視繪畫如生命──葉火城恬淡自適的彩筆生涯〉，《典藏藝術》，16期，1994.1，頁78-185。
· 施並錫，〈真摯純樸，穩紮穩進的前輩油畫家──敬寫葫蘆墩的瑰寶葉火城〉，《藝術家》，263期，1997.4，頁496。
· 胡懿勳，〈葉火城的畫價與作品分析〉，《典藏藝術》，16期，1994.1，頁186-189。
· 班雅明，許綺玲譯，〈攝影小史〉，收入班雅明，《迎向靈光消逝的年代》，臺北市：臺灣攝影工作室，1998。
· 張旭東、魏文生譯，班雅明，《發達資本主義時代的抒情詩人》，臺北市：臉譜，2010。
· 盛鎧，〈生命的禮拜天：張義雄的藝術追求之道〉，《生命的禮拜天：張義雄百歲回顧展》，臺中市：國立臺灣美術館，2013。
· 盛鎧，〈生活在歷史的時差之中：李石樵的創作及其時代〉，《讓畫說話：李石樵百年紀念展》，臺中市：國立臺灣美術館，2007。
· 莊伯和，〈葉火城油畫展〉，《雄獅美術》，99期，1979.5，頁118-121。
· 曾興文，〈葉火城充滿生命力的藝術創作人生〉，《藝術家》，282期，1998.11，頁502-503。
· 黃朝湖，〈本土出發回歸本土的畫家葉火城〉，《雄獅美術》，169期，1985.3，頁92-94。
· 楊肇嘉，《楊肇嘉回憶錄》，臺北市：三民書局。1970。
· 葉火城，〈美勞教育的目標〉，《臺灣教育》，91期，1958.7，頁5。
· 葉火城，《葉火城油畫選集》，臺北市：中華民國心臟病兒童基金會，1977。
· 葉火城，《葉火城油畫選輯》，臺中市：天文臺鐘錶公司，2011。
· 臺中縣政府，《葉火城逝世三週年紀念集》，臺中縣：臺中縣立文化中心，2004。
· 顏娟英，《水彩·紫瀾·石川欽一郎》，臺北市：雄獅，2005。
· 顏娟英譯著，《風景心境：臺灣近代美術文獻導讀》，臺北市：雄獅，2001。

家庭美術館／美術家傳記叢書

巨岩・豐原・**葉火城**

盛鎧／著

發 行 人	蕭宗煌
出 版 者	國立臺灣美術館
地 址	403 臺中市西區五權西路一段 2 號
電 話	（04）2372-3552
網 址	www.ntmofa.gov.tw
策 劃	蕭宗煌、何政廣
審查委員	黃冬富、周芳美、蕭瓊瑞、廖仁義、白適銘
執 行	林明賢、林振莖
編輯製作	藝術家出版社
	臺北市金山南路二段 165 號 6 樓
	電話：（02）2371-9692~3
	傳真：（02）2331-7096
編輯顧問	王秀雄、謝里法、林柏亭、林保堯
總 編 輯	何政廣
編務總監	王庭玫
數位後製總監	陳奕愷
數位後製執行	陳全明
文圖編採	謝汝萱、鄭清清、陳琬尹、蔣嘉惠、黃其安
美術編輯	王孝嫄、張娟如、吳心如、柯美麗
行銷總監	黃淑瑛
行政經理	陳慧蘭
企劃專員	徐曼淳、王常羲、朱惠慈

總 經 銷	時報文化出版企業股份有限公司
倉 庫	桃園市龜山區萬壽路二段 351 號
電 話	（02）2306-6842

南部區域代理	臺南市西門路一段 223 巷 10 弄 26 號
	電話：（06）261-7268
	傳真：（06）263-7698
製版印刷	欣佑彩色製版印刷股份有限公司
裝 訂	聿成裝訂股份有限公司
電子出版團隊	圓滿數位科技有限公司

初 版	2016 年 10 月
定 價	新臺幣 600 元

統一編號 GPN 1010501543
ISBN 978-986-04-9660-4

國家圖書館出版品預行編目資料

巨岩・豐原・葉火城／盛鎧 著
-- 初版 -- 臺中市：國立臺灣美術館，2016.10
160 面：19×26 公分（家庭美術館）

ISBN 978-986-04-9660-4 （平裝）

1. 葉火城 2. 畫家 3. 臺灣傳記

940.9933 105014967